配色的設計美學

Color Scheme Collection

IYAMADESIGN 著

王榆琮 譯

前言

市面上出版過許多與配色相關的書籍，
除了美術設計工作者外，
現在也越來越多喜愛自行配色的人對這類書籍感興趣。

尤其需要進行服裝的色彩搭配；化妝及指甲彩繪的染色；
需要塗鴉、繪畫、手工藝的配色參考時，
手邊如果能有一本配色書，就能直接活用其中的內容了。

甚至也有越來越多人希望「能直接參考高品味的色彩搭配」。
所以，為了回應這個需求，我們終於編著出這本書。

為了方便人們直接參考，
本書以風格、季節、色彩區分各種配色，
並介紹約 110 多項，一共 1500 款配色模式。
此外，我們也直接讓一個關鍵字占滿一整頁的篇幅，
並大量介紹相關配色的各種組合範例。
雖然這是本方便對應各種用途的工具書，
不過作為參考類型書籍，相信也是本讓讀者賞心悅目的好書。

值得一提的是，書中各種配色模式，
是由大名鼎鼎的 iyamadesign 所設計。
iyamadesign 曾為高人氣品牌——
masking-tape「mt」紙膠帶設計各種精美傑出的作品。
iyamadesign 也出版過許多與配色相關的著作，
於全世界出版的各國翻譯版本，更是令他享有盛名。

由經驗豐富的頂級設計師分享各種高質感配色，
肯定能幫助各位獲得最新穎的配色靈感。

本書使用方式

本書以「風格」、「季節」、「色彩」作為配色模式的種類區分，
並且在每種配色模式裡，加進可以產生聯想的照片。

例如，你想要尋找容易讓人產生出甜蜜印象的配色時，
可以依照「風格」的分類開始尋找，
然後再找到「甜點」配色的頁面（P.26-27）即可。
在每個配色模式的介紹當中，還會給予搭配色彩時的建議，
所以，當你想自己創造其他配色時，
那些建議可以讓你收到不錯的參考效果。

每個項目中，會從基本的 8 色裡示範 2 色、3 色、4 色的搭配方式，
並加上該配色所設計出的橫幅式廣告圖像作為使用範例。

此外，色彩數據除了會用印刷製品常用 CMYK 之外，
也記載了電子顯示器常用的 RGB 模式和 6 位數網頁色彩。
（請注意色彩數據會與本書印刷後的色彩有些許誤差）

關於色彩的表示方式，可參照卷頭記事——
「色彩的基礎知識與配色重點」（P.14-21）

另外，也請詳細閱讀以 12 色環和色調圖進行配色的相關解說，
讓你可以透過掌握這個訣竅，來幫助自己創造美麗的配色。

關鍵字　　　選色時的重點　　　照片範例　　　組合① - ⑧種相關
　　　　　　　　　　　　　　　　　　　　色彩組合後的圖像範例　　　頁眉索引

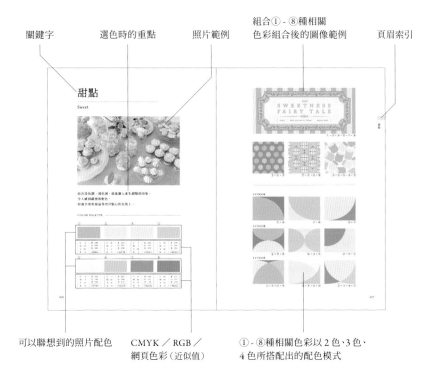

可以聯想到的照片配色　　CMYK ／ RGB ／　　①-⑧種相關色彩以 2 色、3 色、
　　　　　　　　　　　　網頁色彩（近似值）　　4 色所搭配出的配色模式

目錄

前言 003

本書使用方法 004

色彩的基礎知識與配色重點 014

參考資料、圖像版權 286

風格別

1. 甜美風

香甜 026

柔軟 028

寶寶 030

粉紅佳人 032

糖果 034

公主 036

2. 普普風

積木 040

五顏六色 042

熱帶水果 044

鮮豔活潑 046

彩虹 048

派對 050

3. 優雅風

雅緻 054

歐風貴族 056

高級感 058

成熟 060

天鵝絨 062

蘭花 064

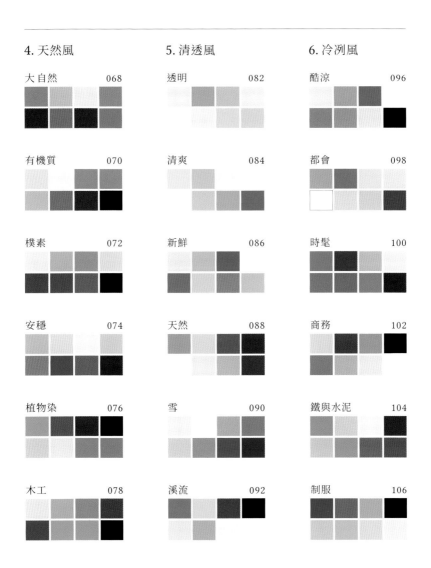

4. 天然風

大自然	068

有機質	070

樸素	072

安穩	074

植物染	076

木工	078

5. 清透風

透明	082

清爽	084

新鮮	086

天然	088

雪	090

溪流	092

6. 冷冽風

酷涼	096

都會	098

時髦	100

商務	102

鐵與水泥	104

制服	106

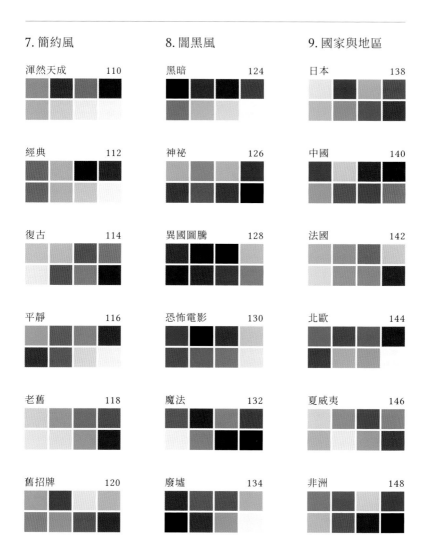

7. 簡約風

渾然天成 110

經典 112

復古 114

平靜 116

老舊 118

舊招牌 120

8. 闇黑風

黑暗 124

神祕 126

異國圖騰 128

恐怖電影 130

魔法 132

廢墟 134

9. 國家與地區

日本 138

中國 140

法國 142

北歐 144

夏威夷 146

非洲 148

季節別

1. 春

櫻花　154

女兒節　156

復活節　158

開學典禮　160

母親節　162

兒童節　164

2. 夏

刨冰　168

梅雨　170

七夕　172

煙火　174

夏空　176

向日葵　178

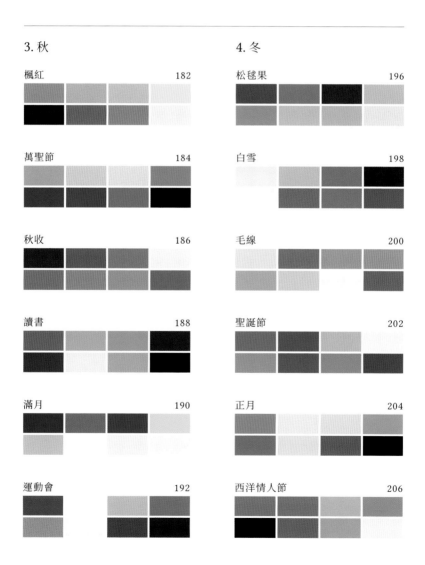

3. 秋

楓紅　182

萬聖節　184

秋收　186

讀書　188

滿月　190

運動會　192

4. 冬

松毬果　196

白雪　198

毛線　200

聖誕節　202

正月　204

西洋情人節　206

色彩別

1. 紅－橙

金紅 212

淡紅 214

深紅 216

粉紅 218

橘紅 220

朱紅 222

2. 黃－褐

褐 226

米 228

深褐 230

鮮黃 232

奶油 234

橙黃 236

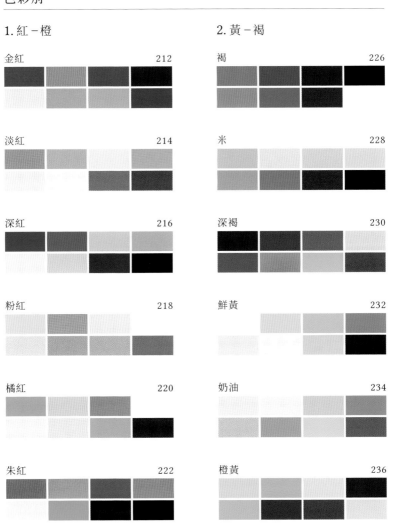

3. 綠

黃綠 240

淺黃綠 242

抹茶 244

鮮綠 246

薄荷綠 248

深綠 250

4. 藍

青綠 254

水藍 256

灰藍 258

寶藍 260

淺藍 262

深藍 264

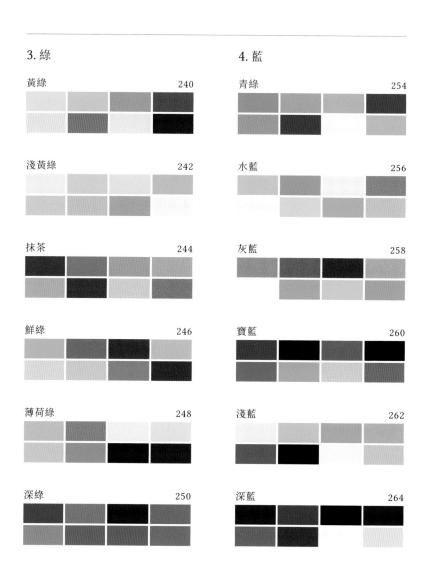

5. 紫

青紫 268

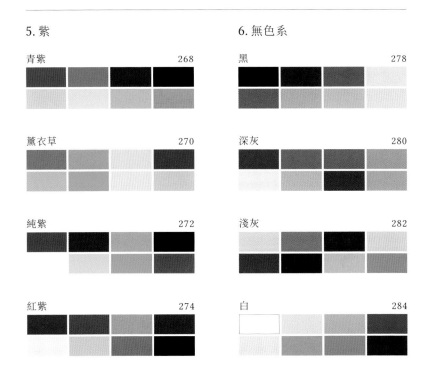

薰衣草 270

純紫 272

紅紫 274

6. 無色系

黑 278

深灰 280

淺灰 282

白 284

色彩的基礎知識與配色重點

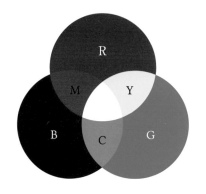

光的三原色（加法混色）

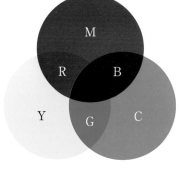

印刷三原色（減法混色）

顯示器色彩和印刷色彩的不同之處

你知道色彩是以什麼樣的機制呈現在我們眼前嗎？答案是先由光線照射物體，再由該物體吸收、反射光線，接著我們接收到反射過來的光線後，才可以分辨該物體擁有什麼樣的色彩。

光的三原色是由 R（Red：紅色）、G（Green：綠色）、B（Blue：藍色）所組成。當三個色彩混和在一起，就會產生白色（加法混色）。例如，電視機和電腦螢幕所發出的光線，就相當於 RGB 三色，因此顯示器上的色指定調整就是使用 RGB 的數值概念。

至於色材的三原色則是 C（Cyan：青色）、M（Magenta：洋紅色）、Y（Yellow：黃色）

所組成。當這三個色彩混和在一起就會形成接近黑色的色彩（減法混色）。這種色彩是為了重現顏料的色素表現、印刷時的色彩外觀。由於三色組合後不是呈現出確實的黑色，因此印刷現場一般會給 CMY 多加一個 K（黑色）的數值，成為所謂的 CMYK 四色數值。另外，網頁上使用的色彩數值，例如「ffffff ＝白色」、「0033ff ＝藍色」等，由六個數字所組成的代碼，在任何電子終端上幾乎能表示出相同的色彩，一般我們稱這種數值為「網頁安全色（web safe color）」，全部總共有 216 個色彩代碼（本書會另外多補充網頁安全色彩以外的色彩代碼）。

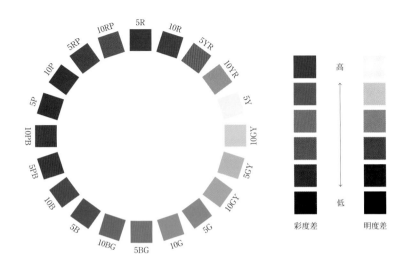

孟賽爾顏色系統的色相環（20 色相）

色相、彩度、明度

除了 RGB 和 CMYK 外，還有「色相、彩度、明度」三種色彩性質。根據這三種性質所指定的色彩數值，可以從圖表的對應位置裡，明確分出該色的類型，以及鮮豔、明亮程度。這種色彩的指定方式通常會用於顏料、工業製品的指定色彩上。

「色相」是以紅色和黃色區分種類。色相是按照紅、橙、黃、黃綠的順序排列成輪狀，最後再經由藍、紫循環回紅色（鮮豔色相環）。一般來說，色相環是在基本的 5 色相之間放入主要的 10 色相，又或是依照孟賽爾色彩系統的規則，分類出如上圖的 20 色相等等。

「彩度」即為色彩所表現的鮮豔度。越接近原色的色彩，彩度就越高，反之則彩度偏低。彩度越高的色彩越容易引起關注，越低則越容易讓人感受到安穩的印象。

「明度」為表現色彩的明暗程度。越接近白色的色彩，其明度就會越高。相反地，越接近黑色則越低。即使原色具有相同彩度，但黃色的明度基本上都是會偏高的，而藍色則算是偏低。

另外，還有將明度和彩度的概念組合起來的「色調」，用來分別色彩所表現出的狀況。因此在下一頁，我們將解釋在思考如何配色時，必須要擁有的色調分類概念。

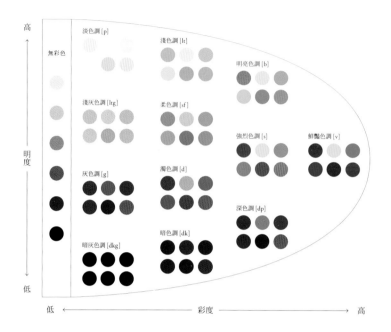

高 ← 明度 → 低

低 ← 彩度 → 高

無彩色

淡色調 [p]　　　淺色調 [lt]

明亮色調 [b]

淺灰色調 [ltg]　柔色調 [sf]

強烈色調 [s]　　鮮豔色調 [v]

灰色調 [g]　　　濁色調 [d]

深色調 [dp]

暗灰色調 [dkg]　暗色調 [dk]

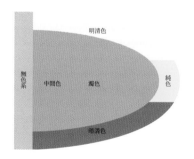

明清色

無色系　中間色　濁色　純色

暗清色

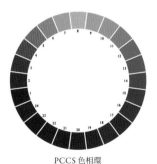

PCCS 色相環

色調

即使複數色彩都屬於相同色相，但其中還是會有明度、彩度相異的情形。也因為能根據明暗、深淺的不同，而幫眾多色彩別出不同分組。這種概念就是所謂的「色調」，舉例來說，上圖就分出 12 種色調。從相同色調當中選擇色彩並互相搭配，就可以產生出擁有協調感的配色。另外，用相鄰色調（例如：灰色調和濁色調）的色彩組合，也可以形成具有協調感的配色。只要能將色調與色彩的關係記在腦中，不只可以憑感覺迅速組合配色，而且還可以確實地挑選出正確的色彩。

色相分割所組合出的配色

透過使用一定的規則分割色相，進而選用配色的方法。
這種方法有 2 色、6 色等各種規則，而且有正式名稱。

2 色配色（dyads）

配色時，選用在色相環裡互為對立面的 2 個色彩（右邊的圓圈是 P.16 中經過簡化 PCCS 色相環）。

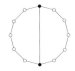

分散式補色配色（split complementary colors）

為一個色彩找出 2 個可以與其呈補色關係的色彩，並且搭配為 3 色配色。在色相環裡分散開來的 3 個色彩可以讓整體配色產生統一感。

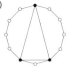

3 色配色（triads）

在色相環上選擇 3 個色彩時，讓 3 個色彩剛好呈正三角形，進而搭配為 3 種色相的配色。這種可以讓 3 個色彩互為對比的配色，產生出良好的平衡感。

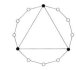

4 色配色（tetrads）

選擇 4 個色彩時，將色相環分成四等分，使其呈正方形，進而完成擁有 4 種色相的配色。此種配色中，2 組互為對角的色彩也是補色配色。

5 色配色（pentads）

選擇色彩時，將色相環分為五等分，進而成為五角形。若無法完成五角形時，可以先用 3 色配色的方法選擇 3 個色彩，然後再加上黑、白兩色即可。

6 色配色（hexads）

選擇色彩時，將色相環分為六等分，進而成為六角形。若無法完成六角形時，可以先用 4 色配色的方法選擇 4 個色彩，然後再加上黑、白兩色即可。

（P.17-21 的配色範例是引用自《色彩檢定官方文本，2 級篇》）

色彩調和

自然色彩調和（natural harmony）

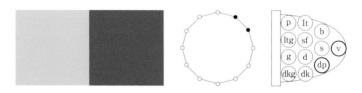

按照自然相連的原理，以色相接近黃色的色彩讓配色產生明亮感，
以色相接近藍、紫的色彩讓配色顯得較為暗沉。

複合色彩調和（complex harmony）

與自然色調和相反，以色相接近黃色的色彩詮釋暗沉感，
以色相接近藍、紫的色彩讓配色顯得較為明亮。

主導配色 （dominant color）

以單一色相來主導整體配色，
使每個色彩都含有相同的色彩要素，進而達到統一感。

主導色調 （dominant tone）

以單一色調來主導整體配色，使每個色彩都含有相同的色彩要素，
進而達到統一感。

重複相同色調 （tone on tone）

「tone on tone」的意思是「重複使用相同色調」，
在相同色相下會讓色彩間產生較大的明度差異。

置入相同色調 （tone in tone）

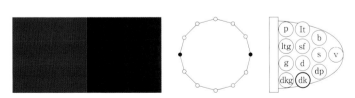

「tone in tone」的意思是「在色調當中使用相同色調」，
讓配色的表現專注於相同色調的色彩上。

（P.18-21 的圓圈，是 P.16 裡的色相環簡略圖。半圓形則是 P.16 裡的色調圖之簡略圖）

協調配色 （tonal）

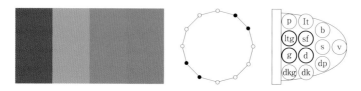

選用濁色調、柔色調、淺灰色調、灰色調的色彩，
並且將全部的明度控制在中明度，彩度控制在中、低彩度之間。

單色配色 （camaieu）

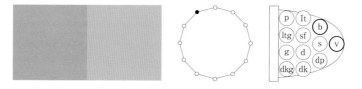

配色時，每個色彩都選用相同或彼此接近的色相。這種有些模稜兩可的表現會讓觀看者在
乍看之下，以為整體配色只有用到單一色彩。「camaieu」在法語中的意思為單色畫法。

朦朧感單色配色（faux camaieu）

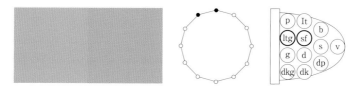

相對於單色配色，這種配色法是在色相和色調上做出少許變化。
「faux」在法語中的意思為「人工的」。

雙色配色（bicolor）

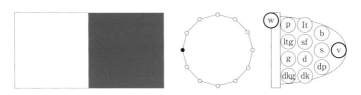

組合起兩個彼此會產生明確對比的色彩。
「bicolor」在法語中的意思為「雙色」。

三色配色（tricolor）

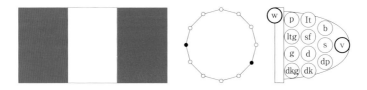

組合 3 個色彩，而且要選用在色相、色調上會使配色間的對比顯得活
潑的色彩。「tri」在法語中的意思為「三」。

風格別

甜美風

普普風

優雅風

天然風

清透風

冷冽風

簡約風

闇黑風

國家與地區

甜美風

香甜
柔軟
寶寶
粉紅佳人
糖果
公主

香甜

Sweet

結合淡色調、淺色調，就能讓人產生香甜的印象。

令人感到甜蜜的配色，

很適合用在甜品等西洋點心的包裝上。

COLOR PALETTE ───────────

①
C	4	R	240
M	33	G	190
Y	20	B	186
K	0	# F0BEBA	

②
C	20	R	212
M	4	G	231
Y	6	B	238
K	0	# D4E7EE	

③
C	6	R	243
M	9	G	232
Y	28	B	195
K	0	# F3E8C3	

④
C	30	R	190
M	6	G	216
Y	28	B	194
K	0	# BED8C2	

⑤
C	4	R	247
M	5	G	243
Y	11	B	231
K	0	# F7F3E7	

⑥
C	5	R	241
M	24	G	206
Y	31	B	175
K	0	# F1CEAF	

⑦
C	17	R	216
M	42	G	161
Y	70	B	86
K	0	# D8A156	

⑧
C	45	R	157
M	32	G	161
Y	55	B	124
K	0	# 9DA17C	

BISCUIT

SWEETNESS
FAIRY TALE

FRANCE | SWEET SCENT AND FULL TEXTURE | ORIGINAL RECIPE

① + ③ + ④ + ⑤ + ⑦ + ⑧

① + ④ + ⑦　　　② + ③ + ④ + ⑧　　　① + ② + ③ + ④ + ⑤

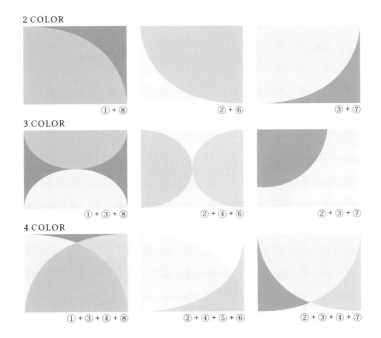

2 COLOR

① + ⑧　　　② + ⑥　　　③ + ⑦

3 COLOR

① + ③ + ⑧　　　② + ④ + ⑥　　　② + ③ + ⑦

4 COLOR

① + ③ + ④ + ⑧　　　② + ④ + ⑤ + ⑥　　　② + ③ + ④ + ⑦

柔軟

Soft

淡色調、淺灰色調、淺色調組合起來，
能帶給人柔軟的感受。
加上其他明度較低的色彩，更能產生軟綿綿的印象。

COLOR PALETTE

①
C	16	R	222
M	9	G	224
Y	24	B	201
K	0	# DEE0C9	

②
C	22	R	209
M	15	G	207
Y	40	B	164
K	0	# D1CFA4	

③
C	38	R	173
M	29	G	171
Y	53	B	129
K	0	# ADAB81	

④
C	10	R	231
M	28	G	194
Y	40	B	154
K	0	# E7C29A	

⑤
C	7	R	240
M	7	G	237
Y	8	B	234
K	0	# F0EDEA	

⑥
C	12	R	228
M	22	G	206
Y	18	B	200
K	0	# E4CEC8	

⑦
C	39	R	168
M	27	G	177
Y	14	B	198
K	0	# A8B1C6	

⑧
C	58	R	123
M	44	G	135
Y	28	B	158
K	0	# 7B879E	

WOOL 100% Ⓜ MADE IN JAPAN

FEELSOFT

CARE INSTRUCTIONS: MACHINE WASH COLD. DO NOT BLEACH. TUMBLE DRY LOW. DO NOT IRON.
I/D 2100602

柔
軟

① + ③ + ⑤ + ⑥ + ⑦ + ⑧

⑤ + ⑥ + ⑦ ① + ③ + ⑥ + ⑧ ② + ④ + ⑤ + ⑥ + ⑦

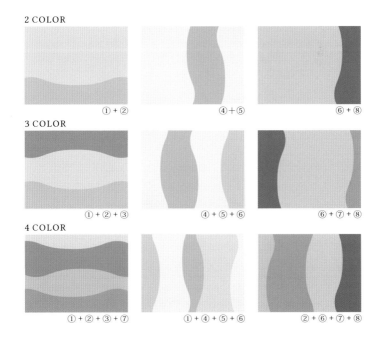

2 COLOR

① + ② ④ + ⑤ ⑥ + ⑧

3 COLOR

① + ② + ③ ④ + ⑤ + ⑥ ⑥ + ⑦ + ⑧

4 COLOR

① + ② + ③ + ⑦ ① + ④ + ⑤ + ⑥ ② + ⑥ + ⑦ + ⑧

寶寶

Baby

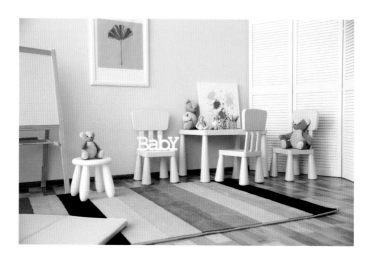

淺色調和柔色調容易讓人聯想到新生兒的印象，
柔和的配色用於嬰兒服、嬰兒用品更是相得益彰。
若是提高色數，還能成為令人愉悅的配色。

COLOR PALETTE ——————

①

C	3	R	245
M	24	G	207
Y	34	B	170
K	0	# F5CFAA	

②

C	2	R	247
M	22	G	214
Y	13	B	210
K	0	# F7D6D2	

③

C	8	R	241
M	10	G	224
Y	60	B	123
K	0	# F1E07B	

④

C	0	R	255
M	3	G	250
Y	5	B	245
K	0	# FFFAF5	

⑤

C	18	R	216
M	1	G	238
Y	2	B	248
K	0	# D8EEF8	

⑥

C	20	R	215
M	9	G	217
Y	52	B	143
K	0	# D7D98F	

⑦

C	42	R	163
M	14	G	190
Y	55	B	134
K	0	# A3BE86	

⑧

C	47	R	151
M	38	G	152
Y	33	B	156
K	0	# 97989C	

BOUTIQUE FOR BUNDLE OF JOY

BABYBABY

① + ② + ③ + ④ + ⑤ + ⑥ + ⑧

④ + ⑤ + ⑦ + ⑧ ① + ② + ③ + ⑤ + ⑧ ② + ③ + ④ + ⑥

2 COLOR

③ + ④ ⑤ + ⑥ ② + ⑧

3 COLOR

③ + ④ + ⑤ ③ + ⑤ + ⑥ ② + ⑤ + ⑧

4 COLOR

③ + ④ + ⑤ + ⑦ ① + ③ + ⑤ + ⑥ ② + ④ + ⑤ + ⑧

粉紅佳人

Feminine

以明亮色調、柔色調的「粉紅」色系為中心，
可以讓配色展現出代表女性的粉紅印象。
如果控制好色調呈現，還能讓粉紅色產生成熟韻味。

COLOR PALETTE

①

C	8	R	232
M	37	G	180
Y	10	B	197
K	0	# E8B4C5	

②

C	9	R	234
M	15	G	222
Y	5	B	230
K	0	# EADEE6	

③

C	16	R	213
M	52	G	145
Y	7	B	181
K	0	# D591B5	

④

C	22	R	201
M	60	G	125
Y	10	B	166
K	0	# C97DA6	

⑤

C	38	R	172
M	16	G	193
Y	37	B	168
K	0	# ACC1A8	

⑥

C	45	R	152
M	20	G	182
Y	20	B	194
K	0	# 98B6C2	

⑦

C	45	R	155
M	27	G	170
Y	37	B	159
K	0	# 9BAA9F	

⑧

C	10	R	234
M	11	G	226
Y	20	B	208
K	0	# EAE2D0	

Femine

ROSA
RUGOSA

EAU DE PARFUM

① + ② + ④ + ⑤ + ⑥

① + ② + ③ + ④

① + ② + ④ + ⑥ + ⑧

① + ③ + ④ + ⑤ + ⑦ + ⑧

2 COLOR

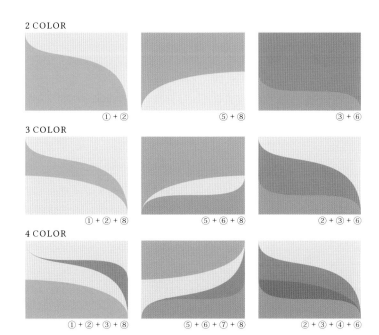

① + ②

⑤ + ⑧

③ + ⑥

3 COLOR

① + ② + ⑧

⑤ + ⑥ + ⑧

② + ③ + ⑥

4 COLOR

① + ② + ③ + ⑧

⑤ + ⑥ + ⑦ + ⑧

② + ③ + ④ + ⑥

糖果

Confection

明亮色調和淺色調的組合，可以產生出熱鬧的配色。
如果以「紅色」、「黃色」、「橘色」等暖色系為中心，
更能營造出更有活力的氛圍。

COLOR PALETTE

①

C	13	R	232
M	8	G	220
Y	85	B	51
K	0	# E8DC33	

②

C	8	R	241
M	2	G	241
Y	35	B	186
K	0	# F1F1BA	

③

C	9	R	225
M	58	G	135
Y	20	B	156
K	0	# E1879C	

④

C	3	R	242
M	33	G	193
Y	5	B	210
K	0	# F2C1D2	

⑤

C	27	R	197
M	4	G	222
Y	27	B	198
K	0	# C5DEC6	

⑥

C	48	R	145
M	4	G	198
Y	54	B	141
K	0	# 91C68D	

⑦

C	48	R	136
M	8	G	198
Y	0	B	237
K	0	# 88C6ED	

⑧

C	5	R	233
M	57	G	137
Y	70	B	77
K	0	# E9894D	

CONFECTIONS FOR CHILDREN!

Sweet gummies

NET WT. 10 OZ. (204 GRAMS)

① + ② + ③ + ⑤ + ⑥ + ⑦ + ⑧

② + ④ + ⑤ + ⑦

② + ③ + ④ + ⑤ + ⑧

① + ⑥ + ⑦

2 COLOR

④ + ⑥

② + ⑦

⑤ + ⑧

3 COLOR

③ + ④ + ⑥

② + ⑤ + ⑦

⑤ + ⑥ + ⑧

4 COLOR

① + ③ + ④ + ⑥

① + ② + ⑤ + ⑦

③ + ⑤ + ⑥ + ⑧

糖
果

公主

Princess

以淡色調和淺色調的「粉紅」色系為主的配色，
可以讓人們感受到公主般的氣場。
此配色用於雍容華貴的香水產品包裝上更能收到效果。

COLOR PALETTE

①
C	4	R	241
M	28	G	200
Y	16	B	198
K	0	# F1C8C6	

②
C	0	R	254
M	8	G	241
Y	8	B	234
K	0	# FEF1EA	

③
C	16	R	216
M	48	G	150
Y	60	B	102
K	0	# D89666	

④
C	22	R	203
M	57	G	131
Y	47	B	118
K	0	# CB8376	

⑤
C	20	R	212
M	16	G	210
Y	20	B	201
K	0	# D4D2C9	

⑥
C	16	R	220
M	27	G	191
Y	47	B	142
K	0	# DCBF8E	

⑦
C	17	R	221
M	3	G	233
Y	25	B	204
K	0	# DDE9CC	

⑧
C	25	R	199
M	25	G	191
Y	4	B	218
K	0	# C7BFDA	

① + ② + ③ + ⑧

① + ③ + ⑤ + ⑦ + ⑧

① + ② + ⑥ + ⑧

① + ② + ④ + ⑧

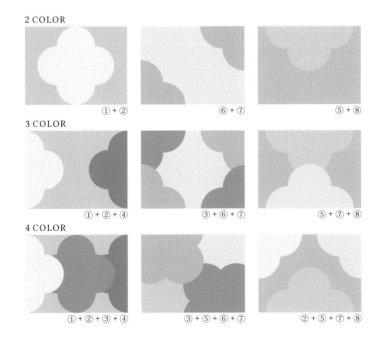

2 COLOR

① + ②

⑥ + ⑦

⑤ + ⑧

3 COLOR

① + ② + ④

③ + ⑥ + ⑦

⑤ + ⑦ + ⑧

4 COLOR

① + ② + ③ + ④

③ + ⑤ + ⑥ + ⑦

② + ⑤ + ⑦ + ⑧

普普風

積木

五顏六色

熱帶水果

鮮豔活潑

彩虹

派對

積木

Pop

鮮豔色調和明亮色調互相搭配後，可以產生出爽朗暢快的風格。
如果調高明亮色調，不但可以出現更多輕快氛圍，
色數的增加也能詮釋出開朗有精神的畫面。

COLOR PALETTE

①
C	7	R	228
M	64	G	120
Y	88	B	39
K	0	# E47827	

②
C	6	R	247
M	6	G	229
Y	86	B	40
K	0	# F7E528	

③
C	13	R	213
M	80	G	81
Y	13	B	139
K	0	# D5518B	

④
C	15	R	209
M	95	G	41
Y	100	B	26
K	0	# D1291A	

⑤
C	75	R	0
M	15	G	163
Y	13	B	205
K	0	# 00A3CD	

⑥
C	70	R	74
M	7	G	170
Y	94	B	64
K	0	# 4AAA40	

⑦
C	11	R	234
M	2	G	239
Y	30	B	196
K	0	# EAEFC4	

⑧
C	20	R	0
M	20	G	0
Y	20	B	0
K	100	# 000000	

① + ② + ③ + ④ + ⑤ + ⑥ + ⑦ + ⑧

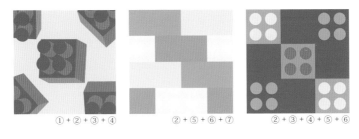

① + ② + ③ + ④ ② + ⑤ + ⑥ + ⑦ ② + ③ + ④ + ⑤ + ⑥

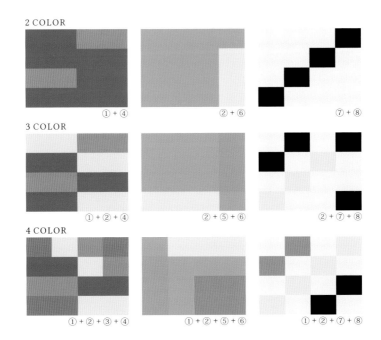

2 COLOR

① + ④ ② + ⑥ ⑦ + ⑧

3 COLOR

① + ② + ④ ② + ⑤ + ⑥ ② + ⑦ + ⑧

4 COLOR

① + ② + ③ + ④ ① + ② + ⑤ + ⑥ ① + ② + ⑦ + ⑧

五顏六色

Colorful

使用各種色相的有彩色，可以組合出充滿各種不同色彩的印象。
雖然提高色數可以加強五顏六色的感受，
但還是要記得以色相分割的規則，調整好色彩平衡。

COLOR PALETTE

①	②	③	④
C 8 / M 74 / Y 72 / K 0 — R 224 / G 98 / B 66 — # E06242	C 6 / M 45 / Y 34 / K 0 — R 234 / G 163 / B 150 — # EAA396	C 5 / M 22 / Y 74 / K 0 — R 244 / G 204 / B 82 — # F4CC52	C 77 / M 11 / Y 72 / K 0 — R 21 / G 161 / B 106 — # 15A16A

⑤	⑥	⑦	⑧
C 76 / M 30 / Y 6 / K 0 — R 36 / G 143 / B 200 — # 248FC8	C 90 / M 56 / Y 65 / K 0 — R 1 / G 101 / B 98 — # 016562	C 22 / M 22 / Y 42 / K 0 — R 208 / G 195 / B 155 — # D0C39B	C 20 / M 2 / Y 35 / K 0 — R 215 / G 230 / B 184 — # D7E6B8

① + ② + ③ + ④ + ⑤ + ⑥ + ⑦ + ⑧

② + ④ + ⑥ + ⑦

① + ③ + ④ + ⑧

② + ⑤ + ⑦ + ⑧

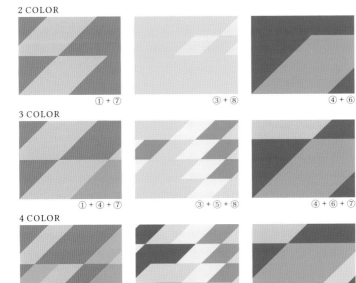

2 COLOR

① + ⑦

③ + ⑧

④ + ⑥

3 COLOR

① + ④ + ⑦

③ + ⑤ + ⑧

④ + ⑥ + ⑦

4 COLOR

① + ② + ④ + ⑦

③ + ⑤ + ⑥ + ⑧

③ + ④ + ⑥ + ⑦

熱帶水果

Tropical

若搭配鮮豔色調和強烈色調，就能讓人感受到熱帶水果般的印象。
另外，加上低明度的綠色系，還能讓人聯想到熱帶雨林的環境，
使配色顯得更有熱帶氣氛。

COLOR PALETTE

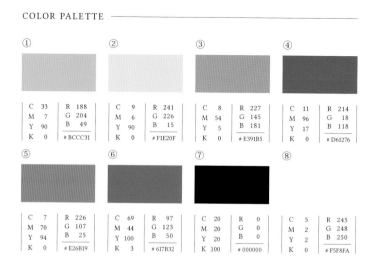

①		②		③		④	
C 33	R 188	C 9	R 241	C 8	R 227	C 11	R 214
M 7	G 204	M 6	G 226	M 54	G 145	M 96	G 18
Y 90	B 49	Y 90	B 15	Y 5	B 181	Y 17	B 118
K 0	# BCCC31	K 0	# F1E20F	K 0	# E391B5	K 0	# D61276

⑤		⑥		⑦		⑧	
C 7	R 226	C 69	R 97	C 20	R 0	C 5	R 245
M 70	G 107	M 44	G 123	M 20	G 0	M 2	G 248
Y 94	B 25	Y 100	B 50	Y 20	B 0	Y 2	B 250
K 0	# E26B19	K 3	# 617B32	K 100	# 000000	K 0	# F5F8FA

100% NATURAL

FRESH-CUT TROPICAL FRUITS NET WT. 10 OZ. (284 GRAMS)

① + ② + ③ + ④ + ⑤ + ⑥ + ⑦ + ⑧

② + ③ + ④ + ⑤ + ⑥

① + ② + ⑥

① + ② + ⑤ + ⑧

2 COLOR

① + ③

② + ⑤

④ + ⑥

3 COLOR

① + ③ + ⑦

② + ⑤ + ⑥

② + ④ + ⑥

4 COLOR

① + ② + ③ + ⑦

② + ⑤ + ⑥ + ⑦

② + ④ + ⑥ + ⑧

鮮豔活潑

Vivid

將複數相異鮮豔色調拼湊在一起，
可以讓構圖產生出一股明朗活潑的氣氛。
如果用其他色系互相搭配補色，更可突顯刺激的感官印象。

COLOR PALETTE

①

C	10	R	217
M	93	G	47
Y	92	B	34
K	0	# D92F22	

②

C	9	R	220
M	82	G	79
Y	78	B	55
K	0	# DC4F37	

③

C	9	R	225
M	60	G	129
Y	64	B	87
K	0	# E18157	

④

C	9	R	235
M	28	G	190
Y	84	B	53
K	0	# EBBE35	

⑤

C	16	R	206
M	97	G	15
Y	22	B	112
K	0	# CE0F70	

⑥

C	72	R	101
M	91	G	49
Y	9	B	135
K	0	# 653187	

⑦

C	80	R	15
M	36	G	133
Y	12	B	186
K	0	# 0F85BA	

⑧

C	60	R	107
M	5	G	184
Y	60	B	129
K	0	# 6BB881	

① + ② + ④ + ⑤ + ⑥ + ⑦ + ⑧

① + ④ + ⑤ + ⑦ + ⑧

③ + ④ + ⑦ + ⑧

① + ④ + ⑥ + ⑦

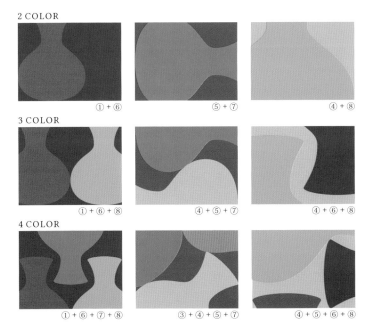

2 COLOR

① + ⑥ ⑤ + ⑦ ④ + ⑧

3 COLOR

① + ⑥ + ⑧ ④ + ⑤ + ⑦ ④ + ⑥ + ⑧

4 COLOR

① + ⑥ + ⑦ + ⑧ ③ + ④ + ⑤ + ⑦ ④ + ⑤ + ⑥ + ⑧

彩虹

Rainbow

組合起紅橙黃綠藍靛紫等七個代表彩虹的基本色彩後，
就能簡單表達出彩虹的形象。
特別在加入鮮豔色調後，更能發揮出彩虹的效果。

COLOR PALETTE ————————————

①

C	6	R	245
M	12	G	219
Y	87	B	36
K	0	# F5DB24	

②

C	7	R	228
M	64	G	120
Y	91	B	32
K	0	# E47820	

③

C	12	R	214
M	96	G	36
Y	99	B	25
K	0	# D62419	

④

C	6	R	244
M	1	G	247
Y	15	B	227
K	0	# F4F7E3	

⑤

C	86	R	29
M	49	G	104
Y	80	B	76
K	10	# 1D684C	

⑥

C	44	R	160
M	6	G	195
Y	90	B	57
K	0	# A0C339	

⑦

C	99	R	0
M	83	G	62
Y	12	B	140
K	0	# 003E8C	

⑧

C	42	R	159
M	20	G	186
Y	8	B	214
K	0	# 9FBAD6	

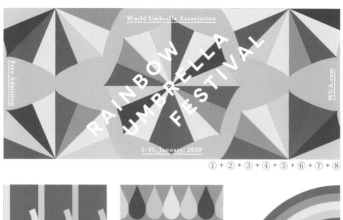

① + ② + ③ + ④ + ⑤ + ⑥ + ⑦ + ⑧

① + ③ + ⑥ + ⑧

① + ② + ⑥ + ⑦ + ⑧

① + ② + ③ + ④ + ⑤ + ⑥ + ⑦ + ⑧

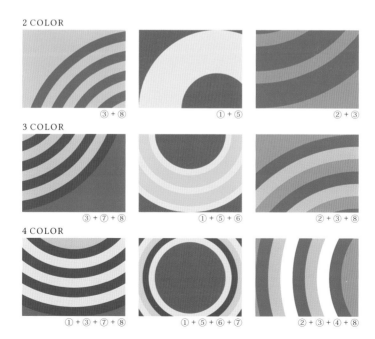

2 COLOR

③ + ⑧

① + ⑤

② + ③

3 COLOR

③ + ⑦ + ⑧

① + ⑤ + ⑥

② + ③ + ⑧

4 COLOR

① + ③ + ⑦ + ⑧

① + ⑤ + ⑥ + ⑦

② + ③ + ④ + ⑧

派對

Party

將淺色調、明亮色調、強烈色調組合起來，
可以形成容易讓人們聯想到派對聚會的配色。
建議以暖色系為中心，營造出開朗快樂的印象。

COLOR PALETTE ────────

①
C	4	R	242
M	26	G	206
Y	5	B	218
K	0	# F2CEDA	

②
C	9	R	219
M	90	G	57
Y	83	B	46
K	0	# DB392E	

③
C	13	R	227
M	21	G	204
Y	43	B	154
K	0	# E3CC9A	

④
C	10	R	239
M	5	G	227
Y	87	B	39
K	0	# EFE327	

⑤
C	67	R	100
M	53	G	116
Y	7	B	175
K	0	# 6474AF	

⑥
C	35	R	183
M	6	G	204
Y	82	B	74
K	0	# B7CC4A	

⑦
C	57	R	121
M	6	G	184
Y	82	B	83
K	0	# 79B853	

⑧
C	2	R	251
M	4	G	247
Y	4	B	245
K	0	# FBF7F5	

ONE DAY ONLY

VIP TICKET
Mary's 6th
BIRTHDAY PARTY

ONE DAY ONLY

ADMIT ONE

Good for prizes,
food & games
Present coupon
at time of party

SATURDAY / JANUARY **11** 2020 **11:00** AM | 202 NORTH STREET CHICAGO,IL | **RSVP** 586.651-7459 party@m6.com

① + ② + ③ + ④ + ⑤ + ⑥ + ⑦ + ⑧

① + ② + ③ + ④ + ⑤ + ⑥
+ ⑦ + ⑧

① + ④ + ⑥

① + ② + ⑧

2 COLOR

① + ⑤ ③ + ⑦ ② + ⑧

3 COLOR

① + ⑤ + ⑧ ③ + ④ + ⑦ ② + ⑥ + ⑧

4 COLOR

① + ② + ⑤ + ⑧ ③ + ④ + ⑥ + ⑦ ① + ② + ⑥ + ⑧

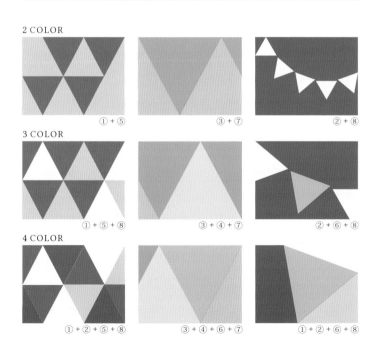

優雅風

雅緻

歐風貴族

高級感

成熟

天鵝絨

蘭花

雅緻

Elegant

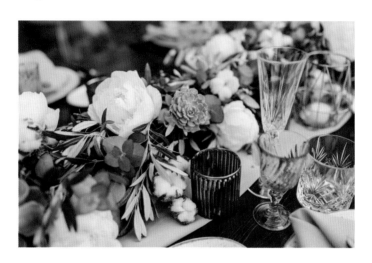

以灰色調為中心，
配以「粉紅」、「橘色」等各種暖色系色彩，
可以讓整體配色產生出優雅高尚的雅緻氣息。

COLOR PALETTE

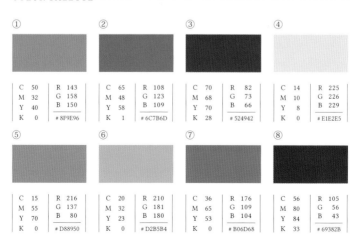

①			②			③			④		
C	50	R 143	C	65	R 108	C	70	R 82	C	14	R 225
M	32	G 158	M	48	G 123	M	68	G 73	M	10	G 226
Y	40	B 150	Y	58	B 109	Y	70	B 66	Y	8	B 229
K	0	# 8F9E96	K	1	# 6C7B6D	K	28	# 524942	K	0	# E1E2E5

⑤			⑥			⑦			⑧		
C	15	R 216	C	20	R 210	C	36	R 176	C	56	R 105
M	55	G 137	M	32	G 181	M	65	G 109	M	80	G 56
Y	70	B 80	Y	23	B 180	Y	53	B 104	Y	84	B 43
K	0	# D88950	K	0	# D2B5B4	K	0	# B06D68	K	33	# 69382B

Ville fleurie

VIVRE AVEC DES FLEURS

Livrer des fleurs élégantes
et de haute qualité

①+②+③+④+⑤+⑥+⑧

②+④+⑤+⑥+⑧

①+③+④+⑥

②+⑤+⑧

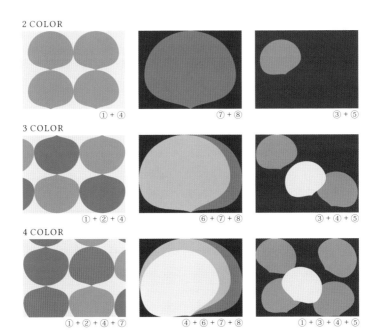

2 COLOR

①+④

⑦+⑧

③+⑤

3 COLOR

①+②+④

⑥+⑦+⑧

③+④+⑤

4 COLOR

①+②+④+⑦

④+⑥+⑦+⑧

①+③+④+⑤

歐風貴族

Noble

以金色和其他深色調互相搭配，
可使整體配色產生出歐風貴族的風格。
以「酒紅色」和「深綠色」為中心，打造出上流社會才有的高貴。

COLOR PALETTE

①

C	42	R	157
M	98	G	36
Y	100	B	36
K	7	# 9D2424	

②

C	50	R	120
M	99	G	26
Y	98	B	30
K	28	# 781A1E	

③

C	60	R	70
M	86	G	28
Y	96	B	13
K	58	# 461C0D	

④

C	25	R	198
M	58	G	126
Y	87	B	50
K	0	# C67E32	

⑤

C	18	R	216
M	36	G	170
Y	80	B	67
K	0	# D8AA43	

⑥

C	45	R	158
M	50	G	131
Y	60	B	104
K	0	# 9E8368	

⑦

C	10	R	231
M	28	G	194
Y	38	B	158
K	0	# E7C29E	

⑧

C	84	R	41
M	50	G	100
Y	85	B	67
K	15	# 296443	

① + ② + ③ + ④ + ⑦

① + ⑤ + ⑦

③ + ⑥ + ⑦

③ + ④ + ⑧

2 COLOR

① + ③

⑦ + ⑧

② + ④

3 COLOR

① + ② + ③

③ + ⑦ + ⑧

② + ④ + ⑤

4 COLOR

① + ② + ③ + ⑧

② + ③ + ⑦ + ⑧

② + ④ + ⑤ + ⑥

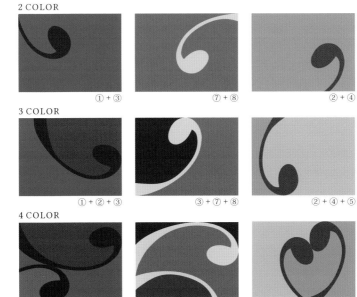

高級感

Luxury

以「黑色」為主，並且和黃色等暖色系互相組合，
可以讓配色詮釋出一股高級感。
基本上，善加調整配色明度，還能產生出穩重、華麗的印象。

COLOR PALETTE ─────────────────────

①
C	7	R	234
M	43	G	164
Y	72	B	80
K	0	# EAA450	

②
C	54	R	132
M	60	G	104
Y	77	B	71
K	8	# 846847	

③
C	9	R	233
M	30	G	190
Y	50	B	133
K	0	# E9BE85	

④
C	35	R	179
M	40	G	155
Y	46	B	134
K	0	# B39B86	

⑤
C	44	R	152
M	80	G	74
Y	100	B	35
K	9	# 984A23	

⑥
C	7	R	241
M	5	G	241
Y	7	B	238
K	0	# F1F1EE	

⑦
C	65	R	110
M	54	G	115
Y	50	B	117
K	0	# 6E7375	

⑧
C	20	R	0
M	20	G	0
Y	20	B	0
K	100	# 000000	

① + ③ + ④ + ⑥ + ⑦ + ⑧

① + ② + ③ + ④ + ⑤
+ ⑥ + ⑧

② + ③ + ④ + ⑤ + ⑥ + ⑦

③ + ⑤ + ⑥ + ⑧

高級感

2 COLOR

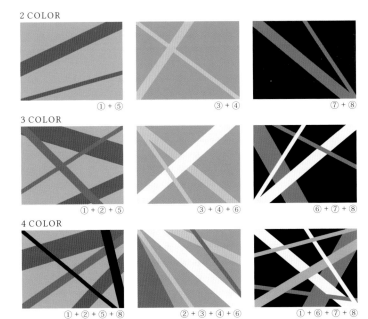

① + ⑤

③ + ④

⑦ + ⑧

3 COLOR

① + ② + ⑤

③ + ④ + ⑥

⑥ + ⑦ + ⑧

4 COLOR

① + ② + ⑤ + ⑧

② + ③ + ④ + ⑥

① + ⑥ + ⑦ + ⑧

成熟

Adult

將濁色調作為配色的重點，
能讓整體散發出成熟大人才懂的苦澀感。
尤其盡可能將色數控制在低點時，更能提昇成人的氣氛。

COLOR PALETTE

①

C	50	R	121
M	88	G	47
Y	98	B	30
K	28		# 792F1E

②

C	20	R	0
M	20	G	0
Y	20	B	0
K	100		# 000000

③

C	8	R	227
M	60	G	128
Y	90	B	35
K	0		# E38023

④

C	45	R	156
M	67	G	100
Y	70	B	78
K	3		# 9C644E

⑤

C	15	R	221
M	17	G	214
Y	2	B	232
K	0		# DDD6E8

⑥

C	17	R	206
M	94	G	45
Y	98	B	29
K	0		# CE2D1D

⑦

C	45	R	159
M	32	G	158
Y	97	B	40
K	0		# 9F9E28

⑧

C	5	R	244
M	16	G	219
Y	40	B	164
K	0		# F4DBA4

②+③+④+⑥+⑦+⑧

①+②+③+④+⑥
+⑦+⑧

①+③+④+⑤+⑦+⑧

①+②+④+⑧

2 COLOR

②+③

③+⑧

①+④

3 COLOR

①+②+③

③+④+⑧

①+③+④

4 COLOR

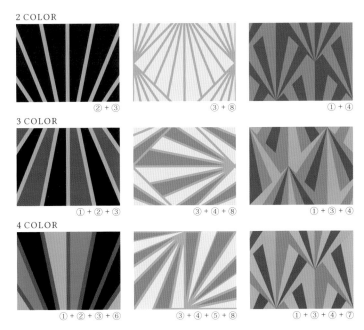

①+②+③+⑥

③+④+⑤+⑧

①+③+④+⑦

061

天鵝絨

Velvet

以濁色調、暗色調、灰色調組合同色系的色彩，
可以讓配色得到深沉內斂的印象。
對比強烈的配色可增進鮮豔的視覺感，對比較弱則可產生細緻氛圍。

COLOR PALETTE ———————————

①

C	17	R	205
M	100	G	19
Y	100	B	28
K	0	# CD131C	

②

C	50	R	112
M	100	G	19
Y	98	B	25
K	35	# 701319	

③

C	70	R	107
M	92	G	51
Y	38	B	106
K	0	# 6B336A	

④

C	76	R	61
M	97	G	22
Y	60	B	52
K	45	# 3D1634	

⑤

C	58	R	121
M	28	G	157
Y	50	B	135
K	0	# 799D87	

⑥

C	90	R	24
M	67	G	71
Y	60	B	81
K	25	# 184751	

⑦

C	4	R	244
M	25	G	203
Y	46	B	145
K	0	# F4CB91	

⑧

C	15	R	226
M	17	G	204
Y	87	B	46
K	0	# E2CC2E	

REDVELVET

SOFT AND ELEGANT FEEL
AND DEEP GLOSS

① + ② + ③ + ④ + ⑤ + ⑥ + ⑦

③ + ⑤ + ⑧

① + ② + ⑦

② + ⑥ + ⑦

2 COLOR

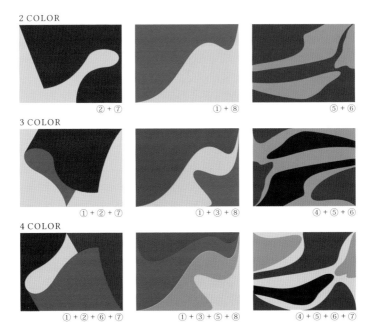

② + ⑦ ① + ⑧ ⑤ + ⑥

3 COLOR

① + ② + ⑦ ① + ③ + ⑧ ④ + ⑤ + ⑥

4 COLOR

① + ② + ⑥ + ⑦ ① + ③ + ⑤ + ⑧ ④ + ⑤ + ⑥ + ⑦

蘭花

Orchid

雖然世界上有各種色彩的蘭花，
但要是用「紫色」配上明度較低的綠色，
就能讓整體搭配產生出高級品般的華麗印象。

COLOR PALETTE

①		
C 11	R 228	
M 24	G 204	
Y 2	B 224	
K 0	# E4CCE0	

②		
C 33	R 180	
M 68	G 103	
Y 7	B 159	
K 0	# B4679F	

③		
C 34	R 177	
M 98	G 24	
Y 32	B 104	
K 0	# B11868	

④		
C 14	R 226	
M 7	G 229	
Y 22	B 207	
K 0	# E2E5CF	

⑤		
C 5	R 236	
M 47	G 156	
Y 87	B 41	
K 0	# EC9C29	

⑥		
C 40	R 171	
M 18	G 182	
Y 95	B 39	
K 0	# ABB627	

⑦		
C 74	R 81	
M 47	G 114	
Y 100	B 51	
K 7	# 517233	

⑧		
C 80	R 51	
M 60	G 73	
Y 100	B 36	
K 36	# 334924	

① + ② + ③ + ⑤ + ⑥ + ⑧

蘭花

① + ② + ③ + ⑥ ② + ④ + ⑤ ① + ② + ③ + ⑥ + ⑦ + ⑧

2 COLOR

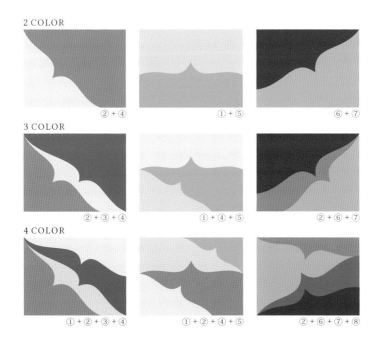

② + ④ ① + ⑤ ⑥ + ⑦

3 COLOR

② + ③ + ④ ① + ④ + ⑤ ② + ⑥ + ⑦

4 COLOR

① + ② + ③ + ④ ① + ② + ④ + ⑤ ② + ⑥ + ⑦ + ⑧

天然風

大自然

有機質

樸素

安穩

植物染

木工

大自然

Natural

「綠色」與「褐色」是容易讓人聯想到大自然的色彩，
因此作為配色的主要元素後，便能獲得自然的印象。
當這種配色用在精油等植物商品上，更能產生不錯的銷售效果。

COLOR PALETTE

①	
C 48	R 151
M 40	G 145
Y 70	B 93
K 0	# 97915D

②	
C 24	R 206
M 20	G 194
Y 68	B 101
K 0	# CEC265

③	
C 8	R 239
M 8	G 232
Y 26	B 199
K 0	# EFE8C7

④	
C 64	R 103
M 28	G 152
Y 54	B 128
K 0	# 679880

⑤	
C 80	R 46
M 63	G 62
Y 100	B 30
K 45	# 2E3E1E

⑥	
C 30	R 187
M 72	G 97
Y 97	B 34
K 0	# BB6122

⑦	
C 54	R 103
M 88	G 41
Y 100	B 23
K 38	# 672917

⑧	
C 50	R 146
M 50	G 129
Y 43	B 131
K 0	# 928183

100% EXTRA VIRGIN

NATURAL

PINE NUTS OIL

Uses: 1 teaspoon 2-3 times a day. This oil is recommended to add in

Store in a cool, desserts, creams, use as

dry place, out of direct sunlight. vegetable and fruit salads dressing.

100ml

① + ③ + ⑤ + ⑥ + ⑦ + ⑧

① + ② + ⑤

① + ② + ③ + ④ + ⑥
+ ⑦ + ⑧

② + ⑥ + ⑦

2 COLOR

① + ②

③ + ④

⑤ + ⑦

3 COLOR

① + ② + ⑥

③ + ④ + ⑧

① + ⑤ + ⑦

4 COLOR

① + ② + ③ + ⑥

① + ③ + ④ + ⑧

① + ⑤ + ⑦ + ⑧

有機質

Organic

搭配時，以綠色、褐色、黃色系等淺灰色調為中心，
可以讓整體配色發揮出有機質般的氣氛。
若能好好地抑制整體彩度的表現，甚至能產生溫和典雅的印象。

COLOR PALETTE

①	②	③	④
C 9 / R 236	C 7 / R 241	C 50 / R 144	C 48 / R 150
M 13 / G 222	M 5 / G 241	M 36 / G 152	M 37 / G 151
Y 33 / B 181	Y 6 / B 239	Y 44 / B 140	Y 60 / B 112
K 0 / # ECDEB5	K 0 / # F1F1EF	K 0 / # 90988C	K 0 / # 969770

⑤	⑥	⑦	⑧
C 25 / R 201	C 44 / R 159	C 58 / R 94	C 80 / R 47
M 25 / G 190	M 64 / G 106	M 80 / G 50	M 78 / G 44
Y 25 / B 184	Y 71 / B 78	Y 96 / B 27	Y 70 / B 48
K 0 / # C9BEB8	K 2 / # 9F6A4E	K 40 / # 5E321B	K 48 / # 2F2C30

① + ② + ③ + ④ + ⑤ + ⑧

① + ② + ⑤ + ⑥

① + ② + ④ + ⑤ + ⑥ + ⑦

① + ② + ④

有機質

2 COLOR

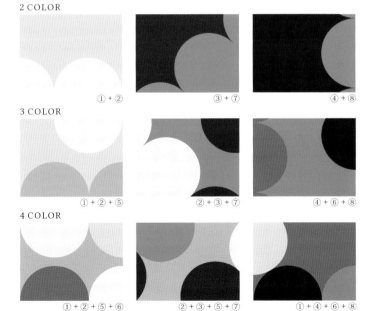

① + ②

③ + ⑦

④ + ⑧

3 COLOR

① + ② + ⑤

② + ③ + ⑦

④ + ⑥ + ⑧

4 COLOR

① + ② + ⑤ + ⑥

② + ③ + ⑤ + ⑦

① + ④ + ⑥ + ⑧

樸素

Naive

以「灰色」為中心，並將淺灰色調和灰色調組合起來，
就能讓配色得到樸素的印象。
補色時強調低明度色彩的存在感，還能讓整體配色獲得更好的平衡。

COLOR PALETTE

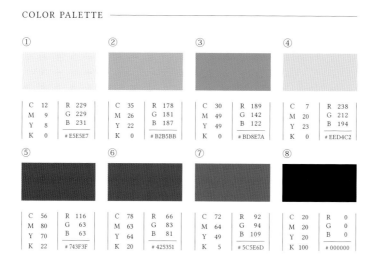

①
C	12	R	229
M	9	G	229
Y	8	B	231
K	0	# E5E5E7	

②
C	35	R	178
M	26	G	181
Y	22	B	187
K	0	# B2B5BB	

③
C	30	R	189
M	49	G	142
Y	49	B	122
K	0	# BD8E7A	

④
C	7	R	238
M	20	G	212
Y	23	B	194
K	0	# EED4C2	

⑤
C	56	R	116
M	80	G	63
Y	70	B	63
K	22	# 743F3F	

⑥
C	78	R	66
M	63	G	83
Y	64	B	81
K	20	# 425351	

⑦
C	72	R	92
M	64	G	94
Y	49	B	109
K	5	# 5C5E6D	

⑧
C	20	R	0
M	20	G	0
Y	20	B	0
K	100	# 000000	

① + ② + ③ + ④ + ⑤ + ⑥ + ⑦ + ⑧

② + ④ + ⑤ + ⑥ + ⑦ + ⑧

③ + ④ + ⑤

① + ② + ③ + ⑤ + ⑥ + ⑦

2 COLOR

① + ④

② + ⑥

③ + ⑤

3 COLOR

① + ② + ④

① + ② + ⑥

③ + ⑤ + ⑧

4 COLOR

① + ② + ③ + ④

① + ② + ⑥ + ⑦

③ + ⑤ + ⑦ + ⑧

安穩

Mildly

以暖色系的柔色調、濁色調為中心，組合的配色能產生穩定祥和感。
選擇色彩時，避開彩度較高的色彩可以加強整體的安穩感覺。
這種配色相當適合舒緩類型的商品包裝。

COLOR PALETTE

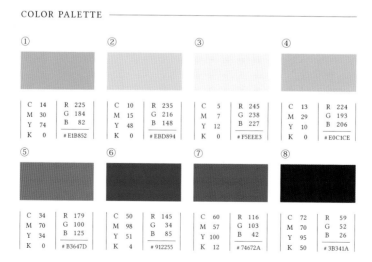

①
C	14	R	225
M	30	G	184
Y	74	B	82
K	0	# E1B852	

②
C	10	R	235
M	15	G	216
Y	48	B	148
K	0	# EBD894	

③
C	5	R	245
M	7	G	238
Y	12	B	227
K	0	# F5EEE3	

④
C	13	R	224
M	29	G	193
Y	10	B	206
K	0	# E0C1CE	

⑤
C	34	R	179
M	70	G	100
Y	34	B	125
K	0	# B3647D	

⑥
C	50	R	145
M	98	G	34
Y	51	B	85
K	4	# 912255	

⑦
C	60	R	116
M	57	G	103
Y	100	B	42
K	12	# 74672A	

⑧
C	72	R	59
M	70	G	52
Y	95	B	26
K	50	# 3B341A	

2020

RELAXING

SOAP

BAR

NET WT: 300g / 10.5 OZ

① + ② + ④ + ⑤ + ⑥ + ⑧

① + ② + ⑤

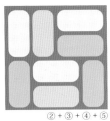

② + ③ + ④ + ⑤

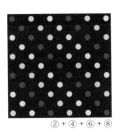

② + ④ + ⑥ + ⑧

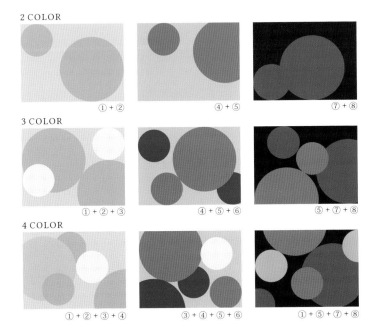

2 COLOR

① + ②

④ + ⑤

⑦ + ⑧

3 COLOR

① + ② + ③

④ + ⑤ + ⑥

⑤ + ⑦ + ⑧

4 COLOR

① + ② + ③ + ④

③ + ④ + ⑤ + ⑥

① + ⑤ + ⑦ + ⑧

植物染

Vegetable dyeing

雖說市面上的植物染料已研發出各種不同色彩，
但還是以灰色調、淺灰色調所組成的配色，
較能表達出植萃染料所散發出的內斂感。

COLOR PALETTE

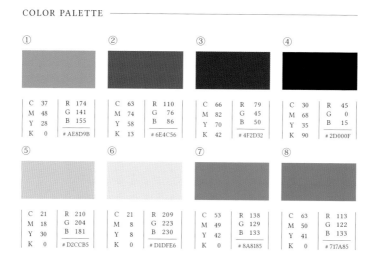

①		②		③		④	
C 37	R 174	C 63	R 110	C 66	R 79	C 30	R 45
M 48	G 141	M 74	G 76	M 82	G 45	M 68	G 0
Y 28	B 155	Y 58	B 86	Y 70	B 50	Y 35	B 15
K 0	# AE8D9B	K 13	# 6E4C56	K 42	# 4F2D32	K 90	# 2D000F

⑤		⑥		⑦		⑧	
C 21	R 210	C 21	R 209	C 53	R 138	C 63	R 113
M 18	G 204	M 8	G 223	M 49	G 129	M 50	G 122
Y 30	B 181	Y 8	B 230	Y 42	B 133	Y 41	B 133
K 0	# D2CCB5	K 0	# D1DFE6	K 0	# 8A8185	K 0	# 717A85

ELDER BERRY | OAK BARK | HOLLYHOCK | ELDERBERRY BARK

KUSAKI

Natural Plant Dyesd

ROSELLE | OAK LEAF | ACORNS | WALMUTS | WILLOW LEAVES

② + ③ + ④ + ⑤ + ⑥ + ⑧

① + ② + ③ + ⑤

① + ③ + ⑤ + ⑧

① + ③ + ⑤ + ⑦ + ⑧

2 COLOR

② + ③

⑤ + ⑦

④ + ⑥

3 COLOR

① + ② + ③

① + ⑤ + ⑦

④ + ⑥ + ⑧

4 COLOR

① + ② + ③ + ④

① + ③ + ⑤ + ⑦

④ + ⑤ + ⑥ + ⑧

木工

Woodwork

組合各色調的「褐色」、「羊毛色」，就能簡單創造出木工感。
另外，低明度色彩可以產生內斂低調的印象，
高明度則可以詮釋出木製品能溫暖人心的感受。

COLOR PALETTE

①

C	7	R	240
M	14	G	223
Y	27	B	192
K	0	# F0DFC0	

②

C	26	R	199
M	36	G	168
Y	50	B	129
K	0	# C7A881	

③

C	42	R	165
M	52	G	130
Y	63	B	98
K	0	# A58262	

④

C	66	R	86
M	71	G	66
Y	76	B	55
K	33	# 564237	

⑤

C	44	R	148
M	98	G	35
Y	97	B	37
K	12	# 942325	

⑥

C	26	R	197
M	46	G	150
Y	48	B	125
K	0	# C5967D	

⑦

C	42	R	164
M	38	G	154
Y	45	B	137
K	0	# A49A89	

⑧

C	20	R	0
M	20	G	0
Y	20	B	0
K	100	# 000000	

Made in Japan

① + ② + ③ + ④ + ⑤ + ⑦

① + ② + ④

① + ② + ⑤

① + ④ + ⑦

2 COLOR

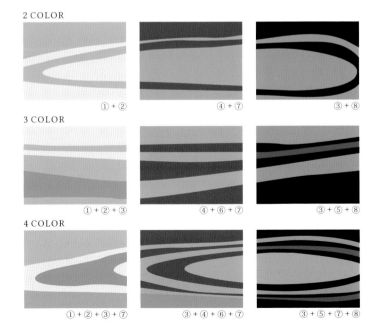

① + ②

④ + ⑦

③ + ⑧

3 COLOR

① + ② + ③

④ + ⑥ + ⑦

③ + ⑤ + ⑧

4 COLOR

① + ② + ③ + ⑦

③ + ④ + ⑥ + ⑦

③ + ⑤ + ⑦ + ⑧

清透風

透明
清爽
新鮮
天然
雪
溪流

透明

Clear

選用高彩度、高明度的色彩，可以讓整體配色產生透明的印象。
若是加上其他低明度色彩，
可以增加配色上的對比，進而強調透明感覺的呈現。

COLOR PALETTE

①

C	22	R	208
M	0	G	234
Y	9	B	236
K	0	# D0EAEC	

②

C	70	R	45
M	7	G	176
Y	21	B	199
K	0	# 2DB0C7	

③

C	41	R	167
M	4	G	203
Y	71	B	103
K	0	# A7CB67	

④

C	17	R	221
M	0	G	236
Y	27	B	202
K	0	# DDECCA	

⑤

C	0	R	255
M	1	G	253
Y	5	B	246
K	0	# FFFDF6	

⑥

C	1	R	251
M	12	G	233
Y	10	B	226
K	0	# FBE9E2	

⑦

C	2	R	245
M	26	G	207
Y	3	B	222
K	0	# F5CFDE	

⑧

C	14	R	222
M	26	G	198
Y	1	B	223
K	0	# DEC6DF	

2 COLOR

3 COLOR

4 COLOR

清爽

Refreshing

組合高彩度、高明度的冷色系，可以讓配色表達出清爽感受。
加上「黃色」、「橘色」等代表柑橘類的色彩，
更能強化清爽的氣息。

COLOR PALETTE

①

C	7	R	245
M	6	G	228
Y	85	B	46
K	0	# F5E42E	

②

C	6	R	241
M	27	G	193
Y	90	B	25
K	0	# F1C119	

③

C	2	R	252
M	4	G	244
Y	25	B	206
K	0	# FCF4CE	

④

C	6	R	243
M	3	G	245
Y	6	B	242
K	0	# F3F5F2	

⑤

C	11	R	233
M	0	G	245
Y	5	B	245
K	0	# E9F5F5	

⑥

C	43	R	153
M	4	G	208
Y	14	B	219
K	0	# 99D0DB	

⑦

C	50	R	145
M	13	G	180
Y	96	B	45
K	0	# 91B42D	

⑧

C	85	R	30
M	42	G	120
Y	100	B	59
K	0	# 1E783B	

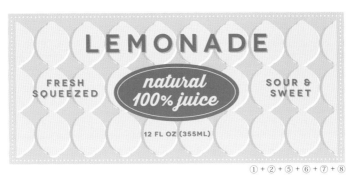

① + ② + ⑤ + ⑥ + ⑦ + ⑧

① + ③ + ⑧

① + ③ + ⑤ + ⑥

① + ③ + ⑥ + ⑦

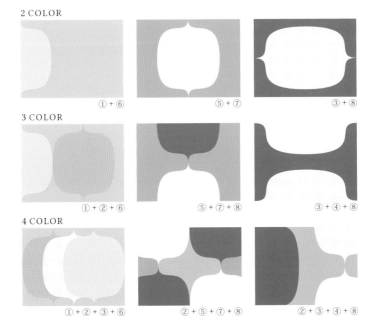

2 COLOR

① + ⑥

⑤ + ⑦

③ + ⑧

3 COLOR

① + ② + ⑥

⑤ + ⑦ + ⑧

③ + ④ + ⑧

4 COLOR

① + ② + ③ + ⑥

② + ⑤ + ⑦ + ⑧

② + ③ + ④ + ⑧

新鮮

Fresh

將淺色調和柔色調作為配色的中心，
並且以鮮豔色調作為點綴，可以賦予配色新鮮的印象。
「綠色」容易聯想到新鮮蔬菜，因此以綠色為主可強化配色鮮度。

COLOR PALETTE

①
C	19	R	217
M	2	G	231
Y	37	B	180
K	0	# D9E7B4	

②
C	45	R	158
M	7	G	193
Y	95	B	43
K	0	# 9EC12B	

③
C	84	R	38
M	44	G	114
Y	100	B	56
K	6	# 267238	

④
C	6	R	243
M	4	G	244
Y	4	B	244
K	0	# F3F4F4	

⑤
C	17	R	207
M	87	G	66
Y	100	B	25
K	0	# CF4219	

⑥
C	3	R	244
M	28	G	200
Y	29	B	175
K	0	# F4C8AF	

⑦
C	30	R	185
M	69	G	102
Y	9	B	156
K	0	# B9669C	

⑧
C	12	R	225
M	35	G	182
Y	14	B	192
K	0	# E1B6C0	

PREMIUM KITCHEN

FRESH

Fresh

250ML

SALAD DRESSING

①+②+③+④+⑤+⑥+⑦+⑧

③+④+⑤+⑥+⑦+⑧

①+②+⑤+⑦

①+③+④+⑤

新鮮

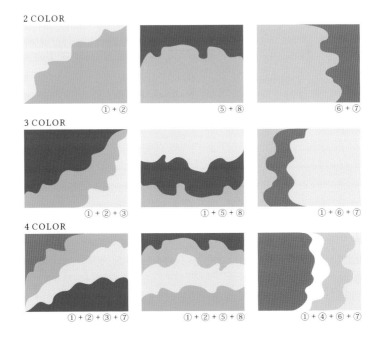

2 COLOR

①+②

⑤+⑧

⑥+⑦

3 COLOR

①+②+③

①+⑤+⑧

①+⑥+⑦

4 COLOR

①+②+③+⑦

①+②+⑤+⑧

①+④+⑥+⑦

天然

Nature

組合起「藍色」、「綠色」，
可以創造出代表自然、天然印象的配色。
如果增強彩度、明度對比，更能強化整體的天然感。

COLOR PALETTE

①

C	60	R	117
M	22	G	161
Y	80	B	84
K	0	# 75A154	

②

C	23	R	210
M	7	G	215
Y	70	B	101
K	0	# D2D765	

③

C	87	R	20
M	50	G	102
Y	74	B	82
K	11	# 146652	

④

C	90	R	15
M	65	G	62
Y	75	B	56
K	40	# 0F3E38	

⑤

C	6	R	243
M	2	G	247
Y	1	B	252
K	0	# F3F7FC	

⑥

C	23	R	205
M	5	G	226
Y	5	B	238
K	0	# CDE2EE	

⑦

C	50	R	135
M	17	G	183
Y	8	B	215
K	0	# 87B7D7	

⑧

C	72	R	78
M	41	G	131
Y	22	B	168
K	0	# 4E83A8	

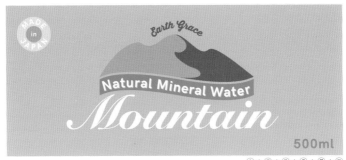

① + ② + ③ + ⑤ + ⑦ + ⑧

① + ③ + ⑤ + ⑦

① + ② + ③ + ④ + ⑤

① + ② + ③ + ⑥ + ⑦ + ⑧

2 COLOR

① + ②

⑦ + ⑧

③ + ④

3 COLOR

① + ② + ⑦

⑥ + ⑦ + ⑧

① + ③ + ④

4 COLOR

① + ② + ⑥ + ⑦

⑤ + ⑥ + ⑦ + ⑧

① + ② + ③ + ④

雪

Snow

冷色系的色彩與「白色」互相搭配，可營造出銀白色雪景的氛圍。
加上低明度的色彩，更能突顯出雪景的印象。
雪的配色會因為暖色系而減弱，因此挑選色彩時最好避開。

COLOR PALETTE

①
C	12	R	229
M	9	G	229
Y	8	B	231
K	0	# E5E5E7	

②
C	2	R	251
M	3	G	249
Y	4	B	246
K	0	# FBF9F6	

③
C	33	R	184
M	32	G	171
Y	38	B	154
K	0	# B8AB9A	

④
C	54	R	137
M	55	G	118
Y	57	B	106
K	0	# 89766A	

⑤
C	36	R	173
M	13	G	202
Y	9	B	221
K	0	# ADCADD	

⑥
C	65	R	98
M	36	G	143
Y	17	B	181
K	0	# 628FB5	

⑦
C	100	R	0
M	84	G	61
Y	22	B	129
K	0	# 003D81	

⑧
C	97	R	26
M	93	G	42
Y	51	B	81
K	22	# 1A2A51	

A MOUNTAINEERING EQUIPMENT BRAND BORN IN YELLOW LAKE MOUNTAINS

SILVER

THE WORLD-CLASS BEAUTIFUL SILVER PRODUCED BY SNOW AND ICE.

① + ② + ③ + ⑥ + ⑧

② + ③ + ⑥

② + ③ + ⑧

② + ③ + ⑦

雪

2 COLOR

3 COLOR

4 COLOR

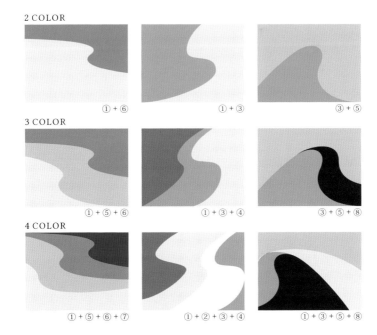

① + ⑥ ① + ③ ③ + ⑤

① + ⑤ + ⑥ ① + ③ + ④ ③ + ⑤ + ⑧

① + ⑤ + ⑥ + ⑦ ① + ② + ③ + ④ ① + ③ + ⑤ + ⑧

溪流

Mountain stream

在低明度的「綠色」中，再加入高彩度、明度的綠色，
就能藉此強調此配色能讓人聯想到山林河川的環境。
越是強調色彩間的對比，就越能表達出溪流的深邃之美。

COLOR PALETTE

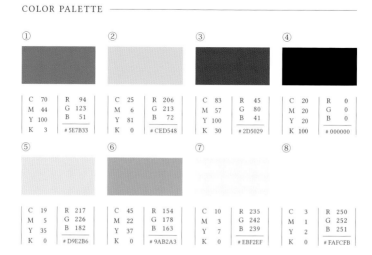

①		②		③		④	
C 70	R 94	C 25	R 206	C 83	R 45	C 20	R 0
M 44	G 123	M 6	G 213	M 57	G 80	M 20	G 0
Y 100	B 51	Y 81	B 72	Y 100	B 41	Y 20	B 0
K 3	# 5E7B33	K 0	# CED548	K 30	# 2D5029	K 100	# 000000

⑤		⑥		⑦		⑧	
C 19	R 217	C 45	R 154	C 10	R 235	C 3	R 250
M 5	G 226	M 22	G 178	M 3	G 242	M 1	G 252
Y 35	B 182	Y 37	B 163	Y 7	B 239	Y 2	B 251
K 0	# D9E2B6	K 0	# 9AB2A3	K 0	# EBF2EF	K 0	# FAFCFB

MOUNTAIN
STREAM
TRAVEL
GUIDE

① + ② + ③ + ④ + ⑥ + ⑦

① + ③ + ⑤ + ⑥

② + ③ + ⑦

① + ② + ③ + ⑥

2 COLOR

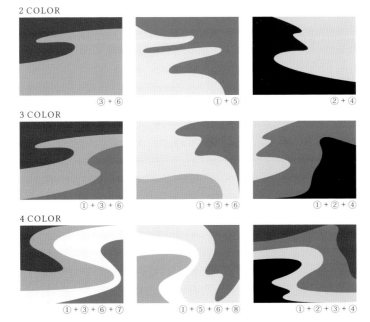

③ + ⑥

① + ⑤

② + ④

3 COLOR

① + ③ + ⑥

① + ⑤ + ⑥

① + ② + ④

4 COLOR

① + ③ + ⑥ + ⑦

① + ⑤ + ⑥ + ⑧

① + ② + ③ + ④

冷冽風

酷涼都會時髦商務鐵與水泥制服

酷涼

Cool

使用多種強烈對比的冷色系，可營造足以讓觀者感到酷涼感的配色。
如果再加上高彩度的「藍色」，更能加強原本的酷炫效果。
另外，除非想刻意強調冷色系的感覺，否則最好避免加入暖色系。

COLOR PALETTE

①

C	20	R	211
M	3	G	233
Y	3	B	244
K	0	# D3E9F4	

②

C	60	R	102
M	19	G	171
Y	5	B	216
K	0	# 66ABD8	

③

C	80	R	54
M	53	G	109
Y	9	B	172
K	0	# 366DAC	

④

C	5	R	245
M	2	G	248
Y	1	B	252
K	0	# F5F8FC	

⑤

C	51	R	140
M	47	G	135
Y	9	B	181
K	0	# 8C87B5	

⑥

C	21	R	204
M	53	G	140
Y	24	B	156
K	0	# CC8C9C	

⑦

C	5	R	242
M	18	G	220
Y	6	B	226
K	0	# F2DCE2	

⑧

C	20	R	0
M	20	G	0
Y	20	B	0
K	100	# 000000	

NEW SINGLE 2020.01.18 ON SALE

① + ② + ③ + ④ + ⑤ + ⑥ + ⑦ + ⑧

① + ② + ⑤ + ⑥ + ⑦

① + ③ + ⑥

① + ② + ③ + ④ + ⑧

酷涼

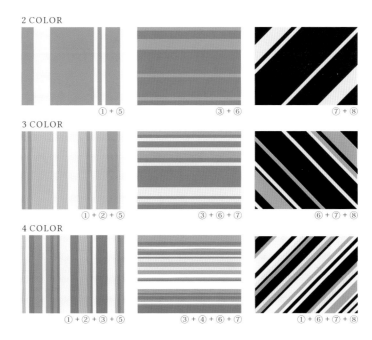

2 COLOR

① + ⑤

③ + ⑥

⑦ + ⑧

3 COLOR

① + ② + ⑤

③ + ⑥ + ⑦

⑥ + ⑦ + ⑧

4 COLOR

① + ② + ③ + ⑤

③ + ④ + ⑥ + ⑦

① + ⑥ + ⑦ + ⑧

都會

Urban

將冷色系、灰色系組合起來，就能創造出都會風格的印象。
加進各種不同色調的「藍色」，
可更加突顯出都市人的時髦氛圍。

COLOR PALETTE

①

C	62	R	95
M	15	G	174
Y	17	B	200
K	0	# 5FAEC8	

②

C	74	R	75
M	45	G	124
Y	31	B	152
K	0	# 4B7C98	

③

C	26	R	198
M	3	G	226
Y	13	B	225
K	0	# C6E2E1	

④

C	18	R	217
M	7	G	227
Y	9	B	230
K	0	# D9E3E6	

⑤

C	2	R	252
M	0	G	253
Y	3	B	250
K	0	# FCFDFA	

⑥

C	14	R	225
M	16	G	215
Y	17	B	207
K	0	# E1D7CF	

⑦

C	24	R	202
M	16	G	207
Y	15	B	210
K	0	# CACFD2	

⑧

C	80	R	62
M	64	G	82
Y	60	B	87
K	18	# 3E5257	

THE COMPANY
NEWSLETTER
JANUARY 2020 VOL.001
Feature Column
Social communication

① + ② + ③ + ⑤ + ⑥ + ⑧

① + ② + ③ + ⑥

① + ② + ④ + ⑦ + ⑧

② + ⑥ + ⑧

都
會

2 COLOR

② + ③

① + ⑥

④ + ⑧

3 COLOR

① + ② + ③

① + ⑥ + ⑧

① + ④ + ⑧

4 COLOR

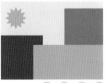

① + ② + ③ + ⑧

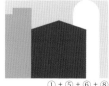

① + ⑤ + ⑥ + ⑧

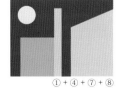

① + ④ + ⑦ + ⑧

時髦

Modern

以「灰色」或其他低彩度的色彩為中心，
再以高彩度色彩加以強調整體，可以產生時髦的印象。
如果作為主軸的色彩可以在色數上更仔細挑選，還能有更好的效果。

COLOR PALETTE

①

C	80	R	49
M	34	G	132
Y	100	B	58
K	0	# 31843A	

②

C	90	R	8
M	56	G	79
Y	100	B	43
K	30	# 084F2B	

③

C	38	R	172
M	13	G	197
Y	37	B	170
K	0	# ACC5AA	

④

C	16	R	221
M	5	G	233
Y	7	B	236
K	0	# DDE9EC	

⑤

C	54	R	137
M	50	G	124
Y	80	B	73
K	2	# 897C49	

⑥

C	58	R	127
M	59	G	108
Y	55	B	105
K	3	# 7F6C69	

⑦

C	60	R	119
M	44	G	133
Y	39	B	141
K	0	# 77858D	

⑧

C	75	R	47
M	63	G	53
Y	85	B	33
K	55	# 2F3521	

MENU LOGIN SEARCH

2020
COLLECTION

ACCESSORIES
CHAIRS
DESKS
LIGHTING
SOFAS
STOOLS
TABLES

100PRODUCTS
ALL LINEUP

MODERN
FURNITURE STORE

① + ② + ③ + ⑤ + ⑥ + ⑦ + ⑧

① + ② + ③ + ⑤ + ⑧ ① + ④ + ⑤ + ⑧ ② + ⑤ + ⑥ + ⑦

時髦

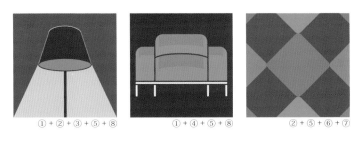

2 COLOR

① + ② ⑤ + ⑧ ③ + ⑥

3 COLOR

① + ② + ⑦ ⑤ + ⑥ + ⑧ ③ + ④ + ⑥

4 COLOR

① + ② + ⑦ + ⑧ ③ + ⑤ + ⑥ + ⑧ ③ + ④ + ⑥ + ⑦

101

商務

Business

組合「藍色」、「褐色」、「黑色」、「灰色」等色系中安定的色彩，
可以得到適合商務人士的沉穩配色。
低明度「藍色」會散發出知性形象；高明度「藍色」則能產生清新感。

COLOR PALETTE

①		
C 16	R 220	
M 18	G 209	
Y 21	B 198	
K 0	# DCD1C6	

②		
C 65	R 92	
M 69	G 73	
Y 76	B 58	
K 28	# 5C493A	

③		
C 58	R 118	
M 30	G 156	
Y 25	B 175	
K 0	# 769CAF	

④		
C 20	R 0	
M 20	G 0	
Y 20	B 0	
K 100	# 000000	

⑤		
C 58	R 126	
M 50	G 125	
Y 47	B 125	
K 0	# 7E7D7D	

⑥		
C 33	R 183	
M 27	G 181	
Y 26	B 179	
K 0	# B7B5B3	

⑦		
C 15	R 223	
M 11	G 223	
Y 11	B 223	
K 0	# DFDFDF	

⑧		
C 4	R 247	
M 3	G 247	
Y 3	B 248	
K 0	# F7F7F8	

① + ② + ③ + ④ + ⑤ + ⑥

① + ② + ⑥ + ⑦ + ⑧

① + ② + ③

② + ④ + ⑥ + ⑦ + ⑧

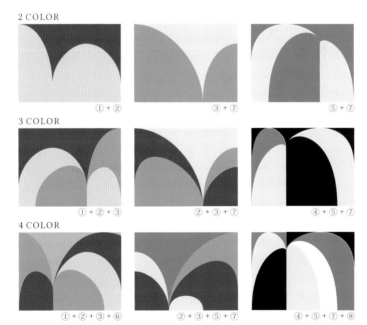

2 COLOR

① + ②

③ + ⑦

⑤ + ⑦

3 COLOR

① + ② + ③

② + ③ + ⑦

④ + ⑤ + ⑦

4 COLOR

① + ② + ③ + ⑥

② + ③ + ⑤ + ⑦

④ + ⑤ + ⑦ + ⑧

鐵與水泥

Iron, concrete

選擇色彩時，請以冷色系的灰色調為主，
如此就能讓人對色彩產生出鐵與水泥的印象。
若加上低明度的色彩，可以更加提昇整體配色的無機物氛圍。

COLOR PALETTE

①	②	③	④

C	51	R 141	C	24	R 203	C	10	R 234	C	89	R 33
M	39	G 147	M	18	G 203	M	7	G 235	M	78	G 50
Y	32	B 157	Y	18	B 202	Y	7	B 235	Y	62	B 64
K	0	# 8D939D	K	0	# CBCBCA	K	0	# EAEBEB	K	38	# 213240

⑤	⑥	⑦	⑧

C	24	R 203	C	38	R 173	C	60	R 118	C	70	R 87
M	24	G 193	M	43	G 148	M	60	G 102	M	60	G 89
Y	23	B 188	Y	49	B 126	Y	64	B 89	Y	78	B 66
K	0	# CBC1BC	K	0	# AD947E	K	8	# 766659	K	20	# 575942

JAPAN CONCRETE INDUSTRIES CO., LTD.

MANAGEMENT PRINCIPLES

A relieved safe comfortable life is maintained by concrete.

① + ② + ③ + ④ + ⑤

① + ② + ③ + ⑤ + ⑥

③ + ⑤ + ⑥ + ⑧

① + ② + ③ + ④

鐵與水泥

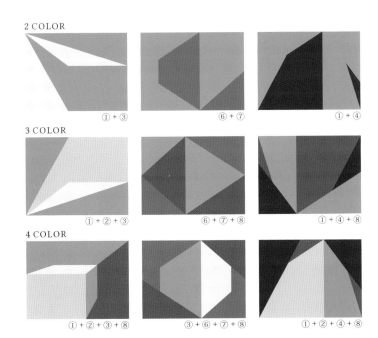

2 COLOR

① + ③ ⑥ + ⑦ ① + ④

3 COLOR

① + ② + ③ ⑥ + ⑦ + ⑧ ① + ④ + ⑧

4 COLOR

① + ② + ③ + ⑧ ③ + ⑥ + ⑦ + ⑧ ① + ② + ④ + ⑧

制服

Uniform

以黑色或冷色系的暗灰色調為中心，
就能讓配色產生出制服的印象。
若將「紅色」、「金色」加進去，可強化制服擁有高規格配件的印象。

COLOR PALETTE

①

C	96	R	32
M	89	G	56
Y	30	B	118
K	0	# 203876	

②

C	25	R	194
M	90	G	58
Y	90	B	42
K	0	# C23A2A	

③

C	33	R	185
M	30	G	173
Y	56	B	122
K	0	# B9AD7A	

④

C	20	R	0
M	20	G	0
Y	20	B	0
K	100	# 000000	

⑤

C	30	R	188
M	22	G	192
Y	7	B	215
K	0	# BCC0D7	

⑥

C	10	R	228
M	38	G	176
Y	23	B	175
K	0	# E4B0AF	

⑦

C	15	R	223
M	17	G	211
Y	26	B	190
K	0	# DFD3BE	

⑧

C	10	R	234
M	9	G	231
Y	11	B	226
K	0	# EAE7E2	

$\textcircled{1}+\textcircled{2}+\textcircled{3}+\textcircled{4}+\textcircled{5}+\textcircled{6}+\textcircled{8}$

$\textcircled{1}+\textcircled{3}+\textcircled{7}$

$\textcircled{1}+\textcircled{2}+\textcircled{3}+\textcircled{4}+\textcircled{6}+\textcircled{8}$

$\textcircled{2}+\textcircled{3}+\textcircled{4}+\textcircled{8}$

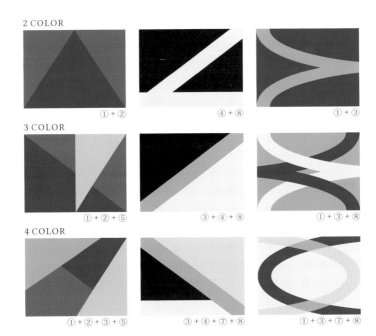

2 COLOR

$\textcircled{1}+\textcircled{2}$

$\textcircled{4}+\textcircled{8}$

$\textcircled{1}+\textcircled{3}$

3 COLOR

$\textcircled{1}+\textcircled{2}+\textcircled{5}$

$\textcircled{3}+\textcircled{4}+\textcircled{8}$

$\textcircled{1}+\textcircled{3}+\textcircled{8}$

4 COLOR

$\textcircled{1}+\textcircled{2}+\textcircled{3}+\textcircled{5}$

$\textcircled{3}+\textcircled{4}+\textcircled{7}+\textcircled{8}$

$\textcircled{1}+\textcircled{3}+\textcircled{7}+\textcircled{8}$

簡約風

渾然天成

經典

復古

平靜

老舊

舊招牌

渾然天成

Chic

運用暗色調、灰色調、深色調所組合出的配色，
可以產生出渾然天成的印象。
若是以「褐色」為中心，還能詮釋出高貴洗練的配色。

COLOR PALETTE

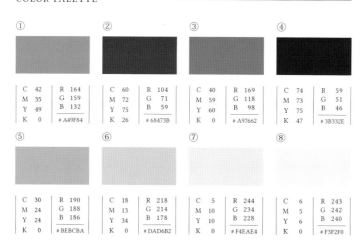

①			②			③			④		
C	42	R 164	C	60	R 104	C	40	R 169	C	74	R 59
M	35	G 159	M	72	G 71	M	59	G 118	M	73	G 51
Y	49	B 132	Y	75	B 59	Y	60	B 98	Y	75	B 46
K	0	# A49F84	K	26	# 68473B	K	0	# A97662	K	47	# 3B332E

⑤			⑥			⑦			⑧		
C	30	R 190	C	18	R 218	C	5	R 244	C	6	R 243
M	24	G 188	M	13	G 214	M	10	G 234	M	5	G 242
Y	24	B 186	Y	34	B 178	Y	10	B 228	Y	6	B 240
K	0	# BEBCBA	K	0	# DAD6B2	K	0	# F4EAE4	K	0	# F3F2F0

① + ② + ③ + ④ + ⑤ + ⑥

① + ③ + ⑦

② + ③ + ⑦

② + ④ + ⑥

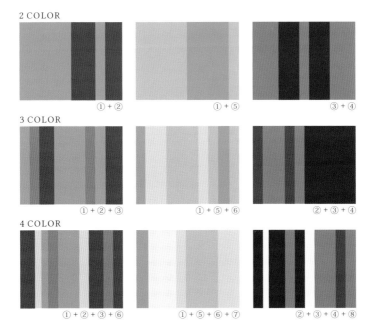

2 COLOR

① + ②　　　① + ⑤　　　③ + ④

3 COLOR

① + ② + ③　　　① + ⑤ + ⑥　　　② + ③ + ④

4 COLOR

① + ② + ③ + ⑥　　　① + ⑤ + ⑥ + ⑦　　　② + ③ + ④ + ⑧

經典

Classic

配色時以暖色系的灰色調為中心，可以產生男性經典服飾的氣氛。

若可以搭配好「紅色」和「褐色」，

不但可以擁有更內斂的成熟感，而且還能更加突顯經典服飾的印象。

COLOR PALETTE ─────

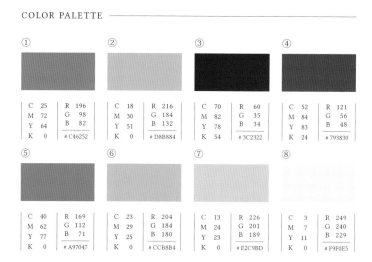

①

C	25	R	196
M	72	G	98
Y	64	B	82
K	0	# C46252	

②

C	18	R	216
M	30	G	184
Y	51	B	132
K	0	# D8B884	

③

C	70	R	60
M	82	G	35
Y	78	B	34
K	54	# 3C2322	

④

C	52	R	121
M	84	G	56
Y	83	B	48
K	24	# 793830	

⑤

C	40	R	169
M	62	G	112
Y	77	B	71
K	0	# A97047	

⑥

C	23	R	204
M	29	G	184
Y	25	B	180
K	0	# CCB8B4	

⑦

C	13	R	226
M	24	G	201
Y	23	B	189
K	0	# E2C9BD	

⑧

C	3	R	249
M	7	G	240
Y	11	B	229
K	0	# F9F0E5	

① + ② + ③ + ⑦ + ⑧

① + ② + ③ + ⑧

③ + ④ + ⑥ + ⑦ + ⑧

① + ② + ③ + ⑧

2 COLOR

① + ②

② + ④

③ + ⑤

3 COLOR

① + ② + ⑥

② + ④ + ⑤

③ + ④ + ⑤

4 COLOR

① + ② + ④ + ⑥

② + ④ + ⑤ + ⑧

③ + ④ + ⑤ + ⑦

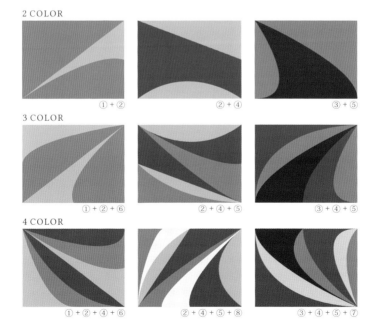

復古

Retro

組合暗色調和灰色調，可以讓配色產生復古風的商品印象。
仔細地選用低彩度、低明度的黃色，
能夠加強其中的復古氣息。

COLOR PALETTE ───────────────

①

C	37	R	172
M	10	G	205
Y	18	B	208
K	0	# ACCDD0	

②

C	20	R	215
M	20	G	196
Y	80	B	71
K	0	# D7C447	

③

C	33	R	181
M	83	G	74
Y	80	B	58
K	0	# B54A3A	

④

C	26	R	194
M	67	G	109
Y	38	B	123
K	0	# C26D7B	

⑤

C	11	R	232
M	7	G	233
Y	12	B	226
K	0	# E8E9E2	

⑥

C	75	R	86
M	70	G	85
Y	8	B	155
K	0	# 56559B	

⑦

C	33	R	184
M	52	G	134
Y	73	B	80
K	0	# B88650	

⑧

C	70	R	65
M	70	G	54
Y	93	B	29
K	48	# 41361D	

AMUSEMENT ARCADE

SINCE 2020

1PLAY 50¢

Pinball Center

FLIPPER BUTTONS
ON SIDE OF CABINET

①＋②＋③＋④＋⑤＋⑥＋⑧

②＋③＋⑤＋⑥＋⑦

①＋②＋⑤＋⑦＋⑧

①＋②＋④＋⑤＋⑧

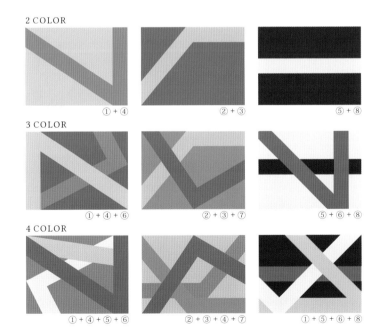

2 COLOR

①＋④　　②＋③　　⑤＋⑧

3 COLOR

①＋④＋⑥　　②＋③＋⑦　　⑤＋⑥＋⑧

4 COLOR

①＋④＋⑤＋⑥　　②＋③＋④＋⑦　　①＋⑤＋⑥＋⑧

平靜

Calm

加入以「褐色」為主的濁色調和深色調，
可以營造出足以讓人心靈獲得平靜的氣氛。
選用低彩度的色彩時，可以加深這種平和安穩的印象。

COLOR PALETTE ───────────

①

C	21	R	208
M	39	G	165
Y	55	B	118
K	0	# D0A576	

②

C	44	R	158
M	63	G	106
Y	90	B	51
K	4	# 9E6A33	

③

C	19	R	210
M	56	G	132
Y	95	B	28
K	0	# D2841C	

④

C	50	R	124
M	87	G	51
Y	99	B	31
K	25	# 7C331F	

⑤

C	65	R	93
M	67	G	76
Y	78	B	58
K	27	# 5D4C3A	

⑥

C	56	R	129
M	59	G	107
Y	67	B	86
K	6	# 816B56	

⑦

C	10	R	233
M	17	G	215
Y	29	B	185
K	0	# E9D7B9	

⑧

C	5	R	245
M	7	G	239
Y	11	B	229
K	0	# F5EFE5	

SLEEP & LOUNGEWEAR

relax *Women's*

2020 AW COLLECTION

① + ③ + ④ + ⑤ + ⑥ + ⑦

① + ⑤ + ⑥ + ⑧

② + ④ + ⑤ + ⑦ + ⑧

③ + ④ + ⑦

平
靜

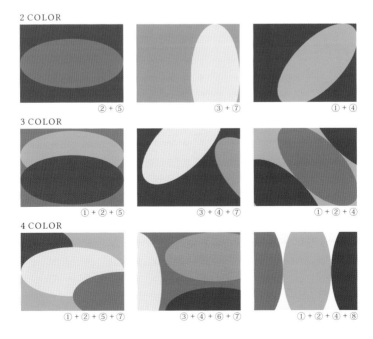

2 COLOR

② + ⑤

③ + ⑦

① + ④

3 COLOR

① + ② + ⑤

③ + ④ + ⑦

① + ② + ④

4 COLOR

① + ② + ⑤ + ⑦

③ + ④ + ⑥ + ⑦

① + ② + ④ + ⑧

老舊

Shabby

組合低彩度的配色時，請以「白色」、「灰色」、「褐色」為中心，
如此就能使整體印象散發出老舊的氣氛。
若想加強男人味，可增加「褐色」的比例，並添加些許「綠色」。

COLOR PALETTE

①	②	③	④				
C 20 M 16 Y 17 K 0	R 212 G 210 B 207 #D4D2CF	C 41 M 34 Y 37 K 0	R 165 G 162 B 154 #A5A29A	C 60 M 50 Y 50 K 0	R 122 G 123 B 120 #7A7B78	C 61 M 62 Y 65 K 10	R 115 G 97 B 85 #736155

⑤	⑥	⑦	⑧				
C 22 M 6 Y 4 K 0	R 207 G 226 B 239 #CFE2EF	C 11 M 12 Y 25 K 0	R 232 G 223 B 197 #E8DFC5	C 33 M 38 Y 53 K 0	R 184 G 160 B 123 #B8A07B	C 78 M 63 Y 100 K 41	R 53 G 66 B 32 #354220

A STYLE OF INTERIOR DECORATION THAT USES FURNITURE AND SOFT FURNISHINGS THAT ARE OR APPEAR TO BE PLEASINGLY OLD AND SLIGHTLY WORN.

◆ SHABBY CHIC STYLE ◆

Lingering knowledge

◆ INTERIOR STORE ◆

① + ② + ④ + ⑦ + ⑧

① + ② + ④ + ⑤ + ⑦

③ + ④ + ⑤ + ⑦

④ + ⑤ + ⑦ + ⑧

老舊

2 COLOR

① + ④ ⑤ + ⑧ ① + ②

3 COLOR

① + ④ + ⑥ ⑤ + ⑦ + ⑧ ① + ② + ⑤

4 COLOR

① + ④ + ⑥ + ⑦ ⑤ + ⑥ + ⑦ + ⑧ ① + ② + ③ + ⑤

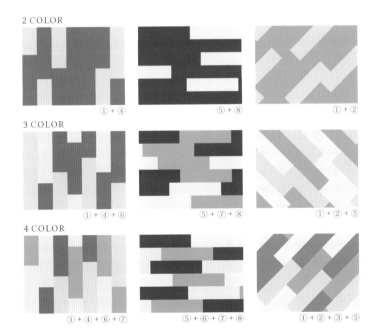

舊招牌

Old signboard

挑選出濁色調和深色調的色彩，並且組合中間色、低彩度，
可以打造出接近物品陳舊的印象。
若要避免配色讓人感到破舊，最簡單的就是多加一些高彩度的色彩。

COLOR PALETTE

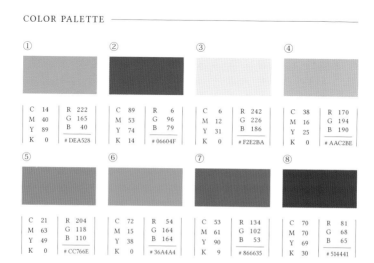

①		②		③		④	
C 14	R 222	C 89	R 6	C 6	R 242	C 38	R 170
M 40	G 165	M 53	G 96	M 12	G 226	M 16	G 194
Y 89	B 40	Y 74	B 79	Y 31	B 186	Y 25	B 190
K 0	# DEA528	K 14	# 06604F	K 0	# F2E2BA	K 0	# AAC2BE

⑤		⑥		⑦		⑧	
C 21	R 204	C 72	R 54	C 53	R 134	C 70	R 81
M 63	G 118	M 15	G 164	M 61	G 102	M 70	G 68
Y 49	B 110	Y 38	B 164	Y 90	B 53	Y 69	B 65
K 0	# CC766E	K 0	# 36A4A4	K 9	# 866635	K 30	# 514441

① + ② + ③ + ④ + ⑤ + ⑦ + ⑧

① + ② + ⑦

① + ④ + ⑤ + ⑥ + ⑦

① + ③ + ④ + ⑤ + ⑥

2 COLOR

② + ④

① + ③

⑤ + ⑦

3 COLOR

② + ④ + ⑤

① + ③ + ⑥

① + ⑤ + ⑦

4 COLOR

② + ④ + ⑤ + ⑧

① + ③ + ⑥ + ⑧

① + ② + ⑤ + ⑦

闇黑風

黑暗

神祕

異國圖騰

恐怖電影

魔法

廢墟

黑暗

Dark

組合數種低明度的色彩，可以讓整體配色產生黑暗的印象。
至於想要強調黑暗配色的重點時，
加進高明度色彩就能產生強烈對比，營造出充滿緊張感的幽暗氣氛。

COLOR PALETTE

①

C	20	R	0
M	20	G	0
Y	20	B	0
K	100	# 000000	

②

C	88	R	39
M	69	G	75
Y	55	B	92
K	16	# 274B5C	

③

C	71	R	68
M	74	G	53
Y	74	B	49
K	43	# 443531	

④

C	56	R	122
M	67	G	88
Y	76	B	66
K	15	# 7A5842	

⑤

C	38	R	173
M	54	G	128
Y	68	B	88
K	0	# AD8058	

⑥

C	6	R	237
M	34	G	184
Y	50	B	130
K	0	# EDB882	

⑦

C	20	R	212
M	9	G	222
Y	13	B	221
K	0	# D4DEDD	

⑧

C	3	R	250
M	2	G	249
Y	10	B	236
K	0	# FAF9EC	

① + ② + ③ + ④ + ⑤ + ⑥ + ⑧

① + ② + ③ + ⑥

② + ③ + ④ + ⑦

① + ⑥

黒
暗

2 COLOR

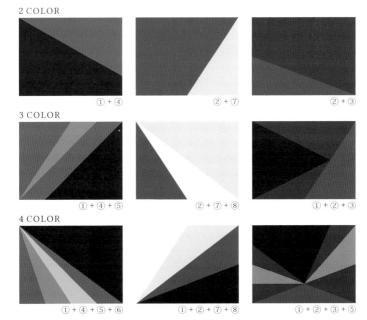

① + ④

② + ⑦

② + ③

3 COLOR

① + ④ + ⑤

② + ⑦ + ⑧

① + ② + ③

4 COLOR

① + ④ + ⑤ + ⑥

① + ② + ⑦ + ⑧

① + ② + ③ + ⑤

神祕

Mysterious

以低彩度、低明度的冷色系襯托出配色中的「紅色」，
可以得出難以抓摸的神祕感。
加進「黑色」和「紫色」後，更能產生出一抹不安的氣氛。

COLOR PALETTE

①		②		③		④	
C 50	R 135	C 67	R 88	C 26	R 198	C 37	R 170
M 15	G 185	M 30	G 150	M 28	G 184	M 100	G 31
Y 11	B 212	Y 22	B 179	Y 22	B 186	Y 100	B 36
K 0	# 87B9D4	K 0	# 5896B3	K 0	# C6B8BA	K 3	# AA1F24

⑤		⑥		⑦		⑧	
C 69	R 90	C 67	R 102	C 76	R 85	C 20	R 0
M 68	G 79	M 50	G 113	M 80	G 68	M 20	G 0
Y 63	B 79	Y 96	B 52	Y 46	B 100	Y 20	B 0
K 20	# 5A4F4F	K 7	# 667134	K 8	# 554464	K 100	# 000000

A EVA POKLONSKAYA MYSTERY NOVEL

THE MYSTERIOUS FOREST

MARIA IVANOVA

① + ② + ③ + ④ + ⑤ + ⑦

② + ③ + ④

③ + ⑤ + ⑥

① + ② + ⑦ + ⑧

神祕

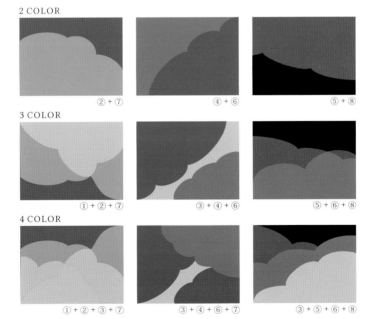

2 COLOR

② + ⑦

④ + ⑥

⑤ + ⑧

3 COLOR

① + ② + ⑦

③ + ④ + ⑥

⑤ + ⑥ + ⑧

4 COLOR

① + ② + ③ + ⑦

③ + ④ + ⑥ + ⑦

③ + ⑤ + ⑥ + ⑧

異國圖騰

Ethnic

「黑色」與高彩度的色彩組合起來後，可以展現出圖騰的印象。
建議在複雜的幾何圖形上進行配色，就能加強異國感。
如果能善用低明度色彩，還可以詮釋出莊嚴的氛圍。

COLOR PALETTE

①
C	58	R	104
M	75	G	65
Y	84	B	46
K	30	# 68412E	

②
C	60	R	70
M	90	G	22
Y	90	B	17
K	58	# 461611	

③
C	20	R	0
M	20	G	0
Y	20	B	0
K	100	# 000000	

④
C	23	R	205
M	24	G	193
Y	23	B	188
K	0	# CDC1BC	

⑤
C	93	R	13
M	75	G	52
Y	66	B	61
K	40	# 0D343D	

⑥
C	46	R	139
M	100	G	28
Y	98	B	35
K	17	# 8B1C23	

⑦
C	86	R	35
M	53	G	92
Y	100	B	48
K	20	# 235C30	

⑧
C	30	R	190
M	50	G	137
Y	97	B	30
K	0	# BE891E	

① + ② + ③ + ④ + ⑤ + ⑥ + ⑦ + ⑧

① + ④ + ⑧

① + ② + ③ + ⑥ + ⑦ + ⑧

② + ④ + ⑤ + ⑥ + ⑦

2 COLOR

⑤ + ⑧

② + ⑥

③ + ④

3 COLOR

⑤ + ⑦ + ⑧

① + ② + ⑥

③ + ④ + ⑧

4 COLOR

⑤ + ⑥ + ⑦ + ⑧

① + ② + ⑥ + ⑧

① + ③ + ④ + ⑧

恐怖電影

Horror

以低彩度、低明度的色彩為中心，並且與「紅色」組合，
就能讓人從配色中感受到恐怖電影般的氣氛。
由於「紅色」容易讓人聯想到血液，因此對於營造恐怖感特別有幫助。

COLOR PALETTE

①
C	36	R	174
M	100	G	31
Y	87	B	48
K	0	# AE1F30	

②
C	20	R	0
M	20	G	0
Y	20	B	0
K	100	# 000000	

③
C	67	R	88
M	68	G	73
Y	73	B	62
K	28	# 58493E	

④
C	25	R	200
M	18	G	202
Y	18	B	202
K	0	# C8CACA	

⑤
C	75	R	86
M	70	G	85
Y	45	B	111
K	4	# 56556F	

⑥
C	71	R	89
M	44	G	122
Y	81	B	77
K	4	# 597A4D	

⑦
C	40	R	169
M	56	G	123
Y	66	B	90
K	0	# A97B5A	

⑧
C	11	R	231
M	11	G	227
Y	11	B	224
K	0	# E7E3E0	

① + ② + ⑤ + ⑦ + ⑧

① + ② + ③ + ④

② + ③ + ④ + ⑤ + ⑧

① + ③ + ⑤ + ⑥ + ⑦

恐怖電影

2 COLOR

① + ②

③ + ⑥

② + ⑧

3 COLOR

① + ② + ③

③ + ⑤ + ⑥

② + ⑦ + ⑧

4 COLOR

① + ② + ③ + ⑤

③ + ④ + ⑤ + ⑥

② + ⑤ + ⑦ + ⑧

魔法

Magic

當配色以「黑色」和「紫色」為主時，
就可以讓整個構圖出現魔法師施展魔法時的印象。
如果加強色彩對比，更能加強奇異詭譎感。

COLOR PALETTE

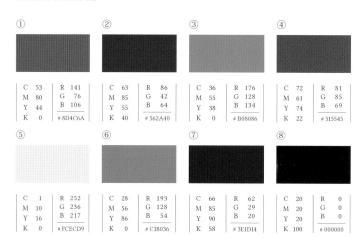

	①			②			③			④					
C	53	R	141	C	63	R	86	C	36	R	176	C	72	R	81
M	80	G	76	M	85	G	42	M	55	G	128	M	61	G	85
Y	44	B	106	Y	55	B	64	Y	38	B	134	Y	74	B	69
K	0	# 8D4C6A		K	40	# 562A40		K	0	# B08086		K	22	# 515545	

	⑤			⑥			⑦			⑧					
C	1	R	252	C	28	R	193	C	66	R	62	C	20	R	0
M	10	G	236	M	56	G	128	M	85	G	29	M	20	G	0
Y	16	B	217	Y	86	B	54	Y	90	B	20	Y	20	B	0
K	0	# FCECD9		K	0	# C18036		K	58	# 3E1D14		K	100	# 000000	

INTRODUCTION
TO MAGIC

① + ② + ④ + ⑥ + ⑧

① + ③ + ④ + ⑥ + ⑦ + ⑧

① + ② + ③ + ④ + ⑤ + ⑧

② + ⑤ + ⑥

魔
法

2 COLOR

② + ④

⑥ + ⑦

④ + ⑧

3 COLOR

① + ② + ④

⑤ + ⑥ + ⑦

④ + ⑦ + ⑧

4 COLOR

① + ② + ③ + ④

③ + ⑤ + ⑥ + ⑦

④ + ⑥ + ⑦ + ⑧

133

廢墟

Ruins

組合起以「灰色」、「褐色」為主的暗色調、灰色調、暗灰色調，
可以製作出容易讓人聯想的，
傾頹腐朽般的廢墟風貌。

COLOR PALETTE ────────────────────────

①

C	58	R	102
M	76	G	62
Y	85	B	44
K	32	# 663E2C	

②

C	47	R	148
M	66	G	98
Y	94	B	45
K	7	# 94622D	

③

C	62	R	113
M	61	G	98
Y	65	B	86
K	10	# 716256	

④

C	30	R	190
M	27	G	183
Y	26	B	179
K	0	# BEB7B3	

⑤

C	20	R	0
M	20	G	0
Y	20	B	0
K	100	# 000000	

⑥

C	70	R	81
M	67	G	73
Y	72	B	63
K	29	# 51493F	

⑦

C	48	R	148
M	25	G	169
Y	52	B	133
K	0	# 94A985	

⑧

C	7	R	240
M	4	G	243
Y	2	B	248
K	0	# F0F3F8	

photographs of ruins · CHARLES GREEN

PAST 2000-2020

① + ② + ③ + ④ + ⑤ + ⑥ + ⑦

② + ③ + ⑤ + ⑥

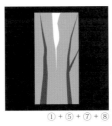

① + ⑤ + ⑦ + ⑧

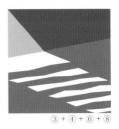

③ + ④ + ⑥ + ⑧

廢墟

2 COLOR

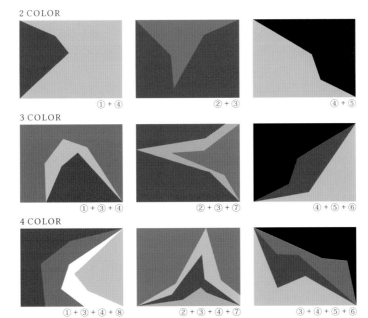

① + ④

② + ③

④ + ⑤

3 COLOR

① + ③ + ④

② + ③ + ⑦

④ + ⑤ + ⑥

4 COLOR

① + ③ + ④ + ⑧

② + ③ + ④ + ⑦

③ + ④ + ⑤ + ⑥

135

國家與地區

日本
中國
法國
北歐
夏威夷
非洲

日本

Japan

組合中間色時，
以「綠色」、「褐色」、「灰色」這類自然感的內斂色彩為主，
可以表現出深奧且令人玩味的日本藝術世界。

COLOR PALETTE

①

C	13	R	227
M	11	G	225
Y	7	B	230
K	0	# E3E1E6	

②

C	35	R	176
M	100	G	29
Y	80	B	54
K	0	# B01D36	

③

C	28	R	194
M	28	G	182
Y	27	B	177
K	0	# C2B6B1	

④

C	46	R	150
M	70	G	92
Y	85	B	56
K	7	# 965C38	

⑤

C	37	R	178
M	8	G	199
Y	93	B	42
K	0	# B2C72A	

⑥

C	66	R	96
M	16	G	163
Y	100	B	50
K	0	# 60A332	

⑦

C	86	R	17
M	42	G	117
Y	95	B	63
K	4	# 11753F	

⑧

C	65	R	93
M	65	G	78
Y	88	B	48
K	27	# 5D4E30	

THE JAPANESE GARDEN

Wabi Sabi

① + ② + ③ + ④ + ⑤ + ⑥ + ⑦ + ⑧

① + ②

① + ③ + ⑤ + ⑥ + ⑦

③ + ④ + ⑧

2 COLOR

① + ②　　③ + ⑥　　⑤ + ⑧

3 COLOR

① + ② + ③　　③ + ⑥ + ⑦　　④ + ⑤ + ⑧

4 COLOR

① + ② + ③ + ⑥　　① + ③ + ⑥ + ⑦　　③ + ④ + ⑤ + ⑧

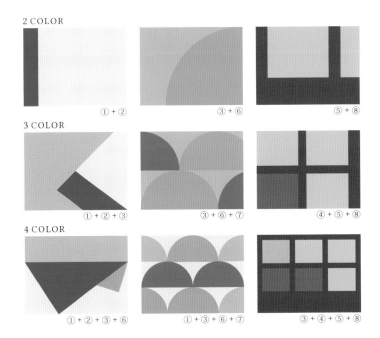

中國

China

配色時，以「紅色」、「黃色」、「橘色」為中心，
並且從中挑出鮮豔色調、強烈色調，
可以創造出足以讓大家產生活力十足聯想的中國色彩。

COLOR PALETTE

①

C	27	R	189
M	100	G	26
Y	98	B	34
K	0	# BD1A22	

②

C	9	R	237
M	20	G	204
Y	76	B	78
K	0	# EDCC4E	

③

C	46	R	138
M	100	G	28
Y	97	B	35
K	18	# 8A1C23	

④

C	47	R	90
M	100	G	1
Y	95	B	10
K	55	# 5A010A	

⑤

C	70	R	70
M	7	G	171
Y	75	B	100
K	0	# 46AB64	

⑥

C	57	R	132
M	78	G	77
Y	12	B	143
K	0	# 844D8F	

⑦

C	90	R	34
M	72	G	79
Y	17	B	144
K	0	# 224F90	

⑧

C	12	R	218
M	73	G	100
Y	77	B	60
K	0	# DA643C	

Chinese New Year Decorations

① + ② + ④ + ⑤ + ⑥ + ⑦ + ⑧

① + ② + ⑧

① + ② + ⑤ + ⑥ + ⑦

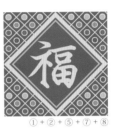

① + ② + ⑤ + ⑦ + ⑧

2 COLOR

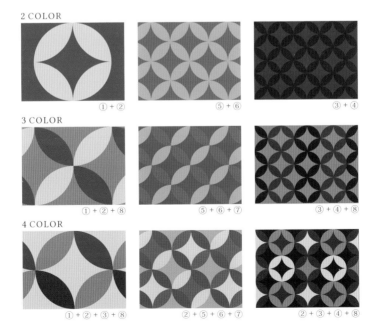

① + ②

⑤ + ⑥

③ + ④

3 COLOR

① + ② + ⑧

⑤ + ⑥ + ⑦

③ + ④ + ⑧

4 COLOR

① + ② + ③ + ⑧

② + ⑤ + ⑥ + ⑦

② + ③ + ④ + ⑧

法國

France

在搭配出能讓人聯想法國風格的配色時，
雖然最基本的手法是以法國三色旗進行組合，
但若以「米黃色」為主要中間色，甚至可以喚醒法式靈魂。

COLOR PALETTE

①

C	23	R	205
M	28	G	185
Y	35	B	163
K	0	# CDB9A3	

②

C	48	R	148
M	30	G	163
Y	44	B	144
K	0	# 94A390	

③

C	47	R	153
M	60	G	112
Y	70	B	82
K	2	# 997052	

④

C	25	R	202
M	13	G	209
Y	30	B	185
K	0	# CAD1B9	

⑤

C	30	R	187
M	4	G	221
Y	5	B	238
K	0	# BBDDEE	

⑥

C	70	R	59
M	20	G	161
Y	7	B	210
K	0	# 3BA1D2	

⑦

C	54	R	136
M	30	G	154
Y	100	B	41
K	0	# 889A29	

⑧

C	78	R	55
M	60	G	71
Y	100	B	34
K	38	# 374722	

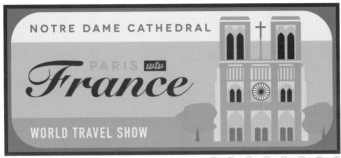

NOTRE DAME CATHEDRAL

PARIS *wtv*

France

WORLD TRAVEL SHOW

①+②+③+④+⑤+⑥+⑦+⑧

①+②+⑤

③+④+⑧

①+②+③+⑤+⑥
+⑦+⑧

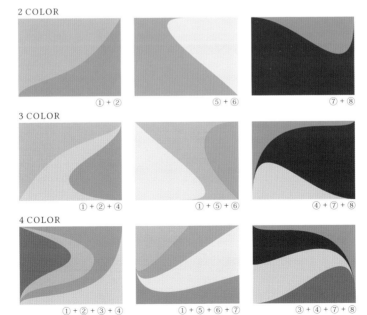

2 COLOR

①+②

⑤+⑥

⑦+⑧

3 COLOR

①+②+④

①+⑤+⑥

④+⑦+⑧

4 COLOR

①+②+③+④

①+⑤+⑥+⑦

③+④+⑦+⑧

北歐

Scandinavia

長期面臨寒冬的嚴苛自然環境裡，
在短短的夏日生長出的「綠色」森林以及代表天空、湖泊的「藍色」，
組合起來所詮釋出的自然色彩，就是足以代表北歐印象的配色。

COLOR PALETTE

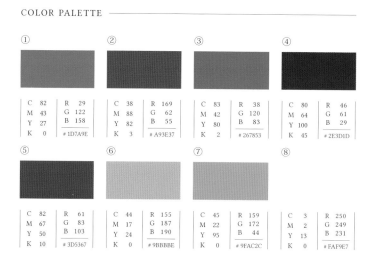

①		
C 82	R 29	
M 43	G 122	
Y 27	B 158	
K 0	# 1D7A9E	

②		
C 38	R 169	
M 88	G 62	
Y 82	B 55	
K 3	# A93E37	

③		
C 83	R 38	
M 42	G 120	
Y 80	B 83	
K 2	# 267853	

④		
C 80	R 46	
M 64	G 61	
Y 100	B 29	
K 45	# 2E3D1D	

⑤		
C 82	R 61	
M 67	G 83	
Y 50	B 103	
K 10	# 3D5367	

⑥		
C 44	R 155	
M 17	G 187	
Y 24	B 190	
K 0	# 9BBBBE	

⑦		
C 45	R 159	
M 22	G 172	
Y 95	B 44	
K 0	# 9FAC2C	

⑧		
C 3	R 250	
M 2	G 249	
Y 13	B 231	
K 0	# FAF9E7	

144

20

NORDIC
COUNTRIES

DENMARK, FINLAND, ICELAND, NORWAY, SWEDEN,
GREENLAND, THE FAROE ISLANDS, AND THE ALAND ISLANDS

① + ② + ③ + ④ + ⑤ + ⑥ + ⑦ + ⑧

① + ② + ③ + ④ + ⑤ + ⑥
+ ⑦ + ⑧

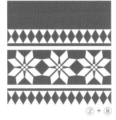

② + ⑧

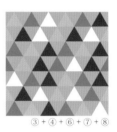

③ + ④ + ⑥ + ⑦ + ⑧

北
歐

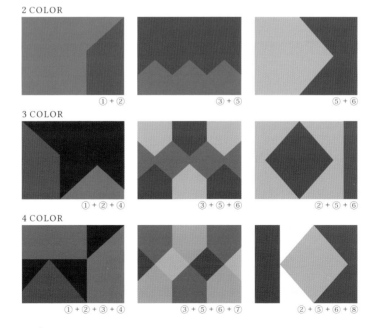

2 COLOR

① + ②

③ + ⑤

⑤ + ⑥

3 COLOR

① + ② + ④

③ + ⑤ + ⑥

② + ⑤ + ⑥

4 COLOR

① + ② + ③ + ④

③ + ⑤ + ⑥ + ⑦

② + ⑤ + ⑥ + ⑧

夏威夷

Hawaii

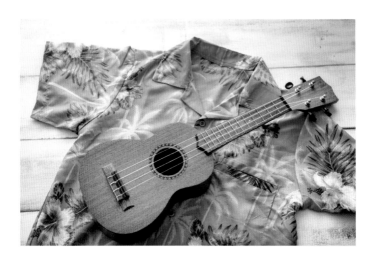

組合起讓人聯想到海洋、天空的「藍色」，
以及代表沙灘的「米黃色」、代表太陽的「橘色」就能展現夏威夷感。
好好運用暖色系淺色調，更能進一步發揮南國情調。

COLOR PALETTE

①

C	35	R	175
M	5	G	215
Y	6	B	234
K	0	# AFD7EA	

②

C	75	R	35
M	25	G	150
Y	10	B	200
K	0	# 2396C8	

③

C	93	R	20
M	74	G	76
Y	22	B	137
K	0	# 144C89	

④

C	77	R	39
M	23	G	149
Y	54	B	131
K	0	# 279583	

⑤

C	38	R	174
M	16	G	190
Y	62	B	118
K	0	# AEBE76	

⑥

C	4	R	246
M	12	G	229
Y	22	B	204
K	0	# F6E5CC	

⑦

C	15	R	219
M	45	G	156
Y	77	B	70
K	0	# DB9C46	

⑧

C	47	R	139
M	88	G	55
Y	98	B	36
K	16	# 8B3724	

① + ② + ③ + ④ + ⑤ + ⑥ + ⑦ + ⑧

③ + ④ + ⑥ + ⑦ + ⑧

① + ② + ③ + ④ + ⑤ + ⑧

④ + ⑤ + ⑥ + ⑦

2 COLOR

② + ③

④ + ⑤

⑦ + ⑧

3 COLOR

① + ② + ③

④ + ⑤ + ⑥

⑥ + ⑦ + ⑧

4 COLOR

① + ② + ③ + ④

④ + ⑤ + ⑥ + ⑦

⑤ + ⑥ + ⑦ + ⑧

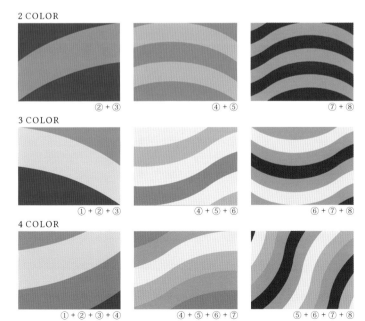

非洲

Africa

配色中加進非洲各國國旗都會使用的「紅色」、「黃色」、「綠色」，
並加上可以讓人聯想到廣闊大地的「褐色」、「黑色」，
就能形成符合非洲文化的印象色彩。

COLOR PALETTE

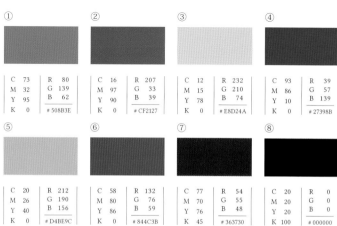

①		
C 73	R 80	
M 32	G 139	
Y 95	B 62	
K 0	# 508B3E	

②		
C 16	R 207	
M 97	G 33	
Y 90	B 39	
K 0	# CF2127	

③		
C 12	R 232	
M 15	G 210	
Y 78	B 74	
K 0	# E8D24A	

④		
C 93	R 39	
M 86	G 57	
Y 10	B 139	
K 0	# 27398B	

⑤		
C 20	R 212	
M 26	G 190	
Y 40	B 156	
K 0	# D4BE9C	

⑥		
C 58	R 132	
M 80	G 76	
Y 86	B 59	
K 0	# 844C3B	

⑦		
C 77	R 54	
M 70	G 55	
Y 76	B 48	
K 45	# 363730	

⑧		
C 20	R 0	
M 20	G 0	
Y 20	B 0	
K 100	# 000000	

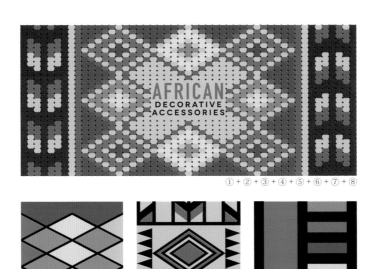

AFRICAN
DECORATIVE
ACCESSORIES

①+②+③+④+⑤+⑥+⑦+⑧

①+②+③+④+⑤+⑧ ⑤+⑥+⑧ ①+②+③+④+⑤+⑧

2 COLOR

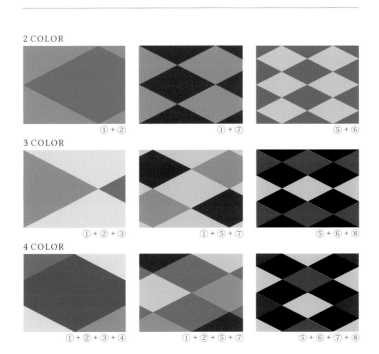

①+② ①+⑦ ⑤+⑥

3 COLOR

①+②+③ ①+⑤+⑦ ⑤+⑥+⑧

4 COLOR

①+②+③+④ ①+②+⑤+⑦ ⑤+⑥+⑦+⑧

季節別

春
夏
秋
冬

春

櫻花

女兒節

復活節

開學典禮

母親節

兒童節

櫻花

Cherry blossoms

以「淡粉紅色」為基礎，並且搭配淡色調、淺色調的色彩，
可以形成讓觀者聯想到櫻花的配色。
加上「黃綠色」呈現櫻花旁的綠葉，更能展現日本獨有的和風韻味。

COLOR PALETTE

①

C	4	R	245
M	13	G	230
Y	0	B	241
K	0	# F5E6F1	

②

C	3	R	245
M	21	G	216
Y	5	B	224
K	0	# F5D8E0	

③

C	9	R	228
M	46	G	161
Y	20	B	171
K	0	# E4A1AB	

④

C	16	R	210
M	70	G	105
Y	13	B	151
K	0	# D26997	

⑤

C	29	R	191
M	39	G	162
Y	32	B	158
K	0	# BFA29E	

⑥

C	9	R	237
M	13	G	219
Y	52	B	140
K	0	# EDDB8C	

⑦

C	29	R	197
M	13	G	199
Y	93	B	33
K	0	# C5C721	

⑧

C	30	R	187
M	17	G	201
Y	0	B	231
K	0	# BBC9E7	

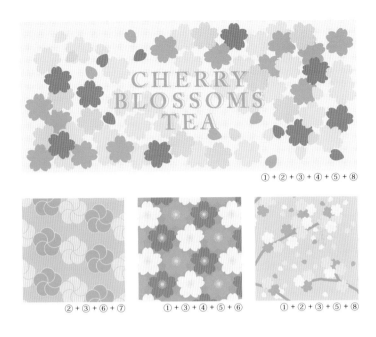

CHERRY
BLOSSOMS
TEA

① + ② + ③ + ④ + ⑤ + ⑧

② + ③ + ⑥ + ⑦

① + ③ + ④ + ⑤ + ⑥

① + ② + ③ + ⑤ + ⑧

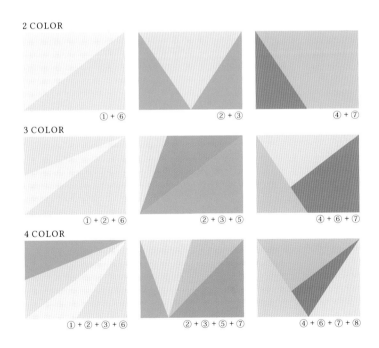

2 COLOR

① + ⑥

② + ③

④ + ⑦

3 COLOR

① + ② + ⑥

② + ③ + ⑤

④ + ⑥ + ⑦

4 COLOR

① + ② + ③ + ⑥

② + ③ + ⑤ + ⑦

④ + ⑥ + ⑦ + ⑧

櫻
花

女兒節

Doll's festival

女兒節是日本祈求女孩子順利健康成長的節日，
要以淡色調的暖色系為中心來搭配，才能詮釋符合女孩形象的溫柔，
尤其挑選適宜的「藍色」和「紅色」後，更能添上高貴感。

COLOR PALETTE

①
C	0	R	250
M	21	G	217
Y	8	B	220
K	0	# FAD9DC	

②
C	0	R	232
M	88	G	62
Y	64	B	70
K	0	# E83E46	

③
C	0	R	241
M	55	G	143
Y	60	B	96
K	0	# F18F60	

④
C	0	R	255
M	0	G	251
Y	30	B	199
K	0	# FFFBC7	

⑤
C	20	R	216
M	0	G	230
Y	50	B	152
K	0	# D8E698	

⑥
C	13	R	228
M	0	G	243
Y	0	B	253
K	0	# E4F3FD	

⑦
C	28	R	192
M	5	G	222
Y	0	B	245
K	0	# C0DEF5	

⑧
C	90	R	57
M	95	G	44
Y	17	B	126
K	0	# 392C7E	

HINA ARARE

Sweet Rice Crackers for Girl's Day

3.1-3.3
Limited edition

[raw materials] Sticky rice (from Thailand), sugar, soy sauce (including wheat and soybeans), whole milk powder, vegetable oil, fermented seasoning, vegetarian, salt, blue seaweed, shrimp, green seaweed, yeast extract, seafood extract (mackerel), Kelp extract, oyster sauce, Protein hydrolyzates, spices, seasonings lamino acids, etc .: derived from pork), emulsifiers, processed starches, recorants (red bean paste, gardenia, caramel), brighteners, thickeners (gum arabic), flavors, acidulants, oxidation inhibitor (VE)

① + ② + ③ + ④ + ⑤ + ⑥ + ⑦ + ⑧

① + ④ + ⑤ + ⑥ ① + ② + ③ + ④ ① + ② + ⑤ + ⑧

2 COLOR

③ + ⑤ ④ + ⑦ ② + ⑧

3 COLOR

① + ③ + ⑤ ① + ④ + ⑦ ② + ⑥ + ⑧

4 COLOR

① + ③ + ④ + ⑤ ① + ② + ④ + ⑦ ② + ④ + ⑥ + ⑧

女兒節

復活節

Easter

想要詮釋以顏料畫出色彩繽紛的復活節彩蛋，
建議以多種明亮色調加以組合，就能讓整體配色顯得熱鬧有活力。
這個配色非常適合用在春季活動的相關事物上。

COLOR PALETTE

①

C	35	R	184
M	0	G	210
Y	100	B	0
K	0	# B8D200	

②

C	59	R	89
M	0	G	196
Y	0	B	241
K	0	# 59C4F1	

③

C	0	R	235
M	70	G	110
Y	0	B	165
K	0	# EB6EA5	

④

C	0	R	233
M	80	G	84
Y	42	B	104
K	0	# E95468	

⑤

C	0	R	255
M	0	G	241
Y	100	B	0
K	0	# FFF100	

⑥

C	46	R	151
M	40	G	150
Y	0	B	201
K	0	# 9796C9	

⑦

C	11	R	232
M	7	G	233
Y	12	B	226
K	0	# E8E9E2	

⑧

C	0	R	249
M	20	G	213
Y	42	B	156
K	2	# F9D59C	

I hope this
Easter holiday
fills your home with
peace, joy, and
plenty of colorful
Easter eggs.

Happy Easter

① + ② + ③ + ④ + ⑤ + ⑥ + ⑦ + ⑧

① + ② + ③ + ④ + ⑤ + ⑦

① + ③ + ④ + ⑤ + ⑦

② + ③ + ④ + ⑤ + ⑧

2 COLOR

③ + ⑤

② + ⑥

① + ④

3 COLOR

① + ③ + ⑤

② + ⑤ + ⑥

① + ④ + ⑧

4 COLOR

① + ② + ③ + ⑤

② + ③ + ⑤ + ⑥

① + ④ + ⑤ + ⑧

開學典禮

Entrance ceremony

以「紅色」和「白色」作為慶祝場面用，特別容易有慶祝感。
若是配色當中不選用明亮色，
改用「紫色」、「暗紅色」等較安穩色，可讓整體配色顯得更高貴。

COLOR PALETTE

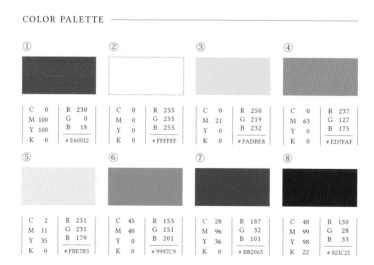

①			②			③			④		
C	0	R 230	C	0	R 255	C	0	R 250	C	0	R 237
M	100	G 0	M	0	G 255	M	21	G 219	M	63	G 127
Y	100	B 18	Y	0	B 255	Y	0	B 232	Y	0	B 175
K	0	# E60012	K	0	# FFFFFF	K	0	# FADBE8	K	0	# ED7FAF

⑤			⑥			⑦			⑧		
C	2	R 251	C	45	R 153	C	28	R 187	C	48	R 130
M	11	G 231	M	40	G 151	M	96	G 32	M	99	G 28
Y	35	B 179	Y	0	B 201	Y	36	B 101	Y	98	B 33
K	0	# FBE7B3	K	0	# 9997C9	K	0	# BB2065	K	22	# 821C21

① + ② + ⑧

① + ② + ⑤ + ⑦

② + ③ + ④ + ⑤ + ⑥ + ⑦

① + ④ + ⑤ + ⑥ + ⑦ + ⑧

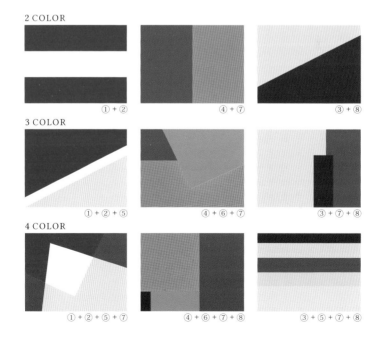

2 COLOR

① + ②

④ + ⑦

③ + ⑧

3 COLOR

① + ② + ⑤

④ + ⑥ + ⑦

③ + ⑦ + ⑧

4 COLOR

① + ② + ⑤ + ⑦

④ + ⑥ + ⑦ + ⑧

③ + ⑤ + ⑦ + ⑧

開學典禮

161

母親節

Mother's day

以代表康乃馨的「紅色」、「粉紅色」為中心，
組合淡色調、淺色調的「淡黃色」，能呈現母親節花束般典雅、溫柔。
作為襯托花朵用的「綠色」葉子，還能讓這種印象更為加強。

COLOR PALETTE

①		②		③		④	
C 4	R 225	C 0	R 233	C 0	R 241	C 0	R 248
M 100	G 2	M 82	G 79	M 50	G 156	M 27	G 205
Y 83	B 42	Y 51	B 91	Y 20	B 166	Y 12	B 206
K 0	# E1022A	K 0	# E94F5B	K 0	# F19CA6	K 0	# F8CDCE

⑤		⑥		⑦		⑧	
C 0	R 253	C 0	R 255	C 25	R 203	C 70	R 86
M 15	G 223	M 6	G 241	M 0	G 227	M 25	G 150
Y 45	B 155	Y 33	B 188	Y 40	B 174	Y 88	B 73
K 0	# FDDF9B	K 0	# FFF1BC	K 0	# CBE3AE	K 0	# 569649

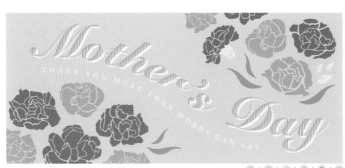

②+③+④+⑥+⑦+⑧

①+②+③+④+⑥+⑧

②+③+④+⑥

①+②+④+⑤+⑥+⑦

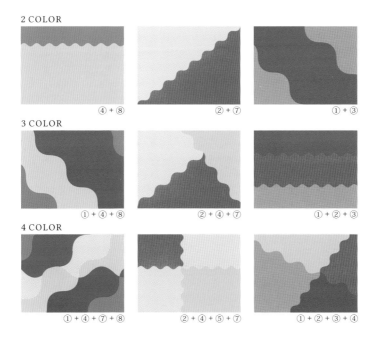

2 COLOR

④+⑧

②+⑦

①+③

3 COLOR

①+④+⑧

②+④+⑦

①+②+③

4 COLOR

①+④+⑦+⑧

②+④+⑤+⑦

①+②+③+④

兒童節

Children's day

日本的兒童節會讓人聯想到天空如同水中游般飄揚的鯉魚旗。
表現鯉魚旗配色，建議用「藍色」、「紅色」、「黃色」構築豐富色彩。
如果以鮮豔色調加以搭配，就能詮釋出開朗有活力的印象。

COLOR PALETTE

①

C	100	R	0
M	70	G	78
Y	0	B	162
K	0	# 004EA2	

②

C	48	R	138
M	12	G	192
Y	0	B	233
K	0	# 8AC0E9	

③

C	18	R	216
M	0	G	239
Y	0	B	252
K	0	# D8EFFC	

④

C	29	R	198
M	0	G	216
Y	99	B	0
K	0	# C6D800	

⑤

C	0	R	232
M	91	G	53
Y	83	B	43
K	0	# E8352B	

⑥

C	0	R	255
M	0	G	241
Y	100	B	0
K	0	# FFF100	

⑦

C	0	R	255
M	0	G	251
Y	30	B	199
K	0	# FFFBC7	

⑧

C	20	R	0
M	20	G	0
Y	20	B	0
K	100	# 000000	

MAY 5TH
CHILDREN'S DAY

① + ② + ③ + ④ + ⑤ + ⑥ + ⑦ + ⑧

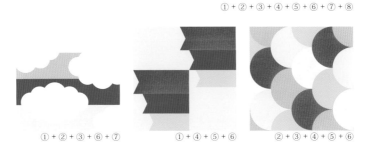

① + ② + ③ + ⑥ + ⑦ ① + ④ + ⑤ + ⑥ ② + ③ + ④ + ⑤ + ⑥

兒童節

2 COLOR

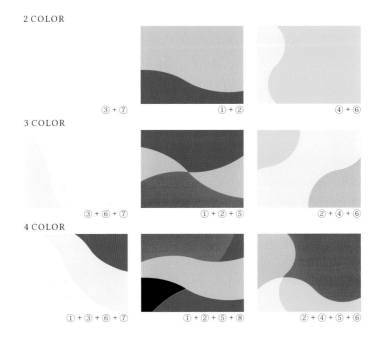

③ + ⑦ ① + ② ④ + ⑥

3 COLOR

③ + ⑥ + ⑦ ① + ② + ⑤ ② + ④ + ⑥

4 COLOR

① + ③ + ⑥ + ⑦ ① + ② + ⑤ + ⑧ ② + ④ + ⑤ + ⑥

夏

冰剉

雨梅

夕七

火煙

空夏

葵日向

剉冰

Shaved ice

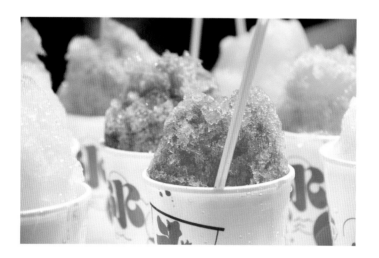

為了呈現出炎炎夏日中必定會出現的剉冰，可以使用「紅色」、「黃色」、「藍色」、「綠色」等色彩，搭配代表碎冰的「白色」，若當中的圖案再表現得開朗可愛，就能傳達出剉冰的清涼有勁。

COLOR PALETTE

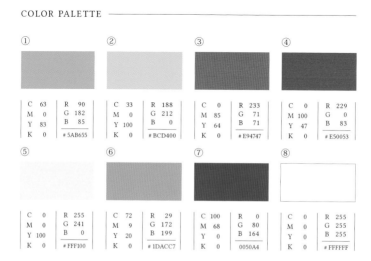

①

C	63	R	90
M	0	G	182
Y	83	B	85
K	0	# 5AB655	

②

C	33	R	188
M	0	G	212
Y	100	B	0
K	0	# BCD400	

③

C	0	R	233
M	85	G	71
Y	64	B	71
K	0	# E94747	

④

C	0	R	229
M	100	G	0
Y	47	B	83
K	0	# E50053	

⑤

C	0	R	255
M	0	G	241
Y	100	B	0
K	0	# FFF100	

⑥

C	72	R	29
M	9	G	172
Y	20	B	199
K	0	# 1DACC7	

⑦

C	100	R	0
M	68	G	80
Y	0	B	164
K	0	0050A4	

⑧

C	0	R	255
M	0	G	255
Y	0	B	255
K	0	# FFFFFF	

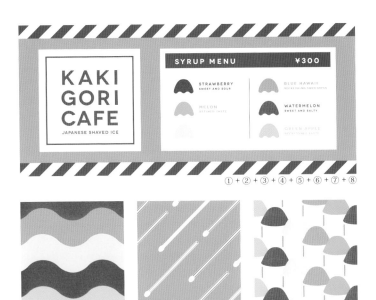

$\textcircled{1} + \textcircled{2} + \textcircled{3} + \textcircled{4} + \textcircled{5} + \textcircled{6} + \textcircled{7} + \textcircled{8}$

$\textcircled{2} + \textcircled{4} + \textcircled{5} + \textcircled{6}$ $\textcircled{1} + \textcircled{3} + \textcircled{5} + \textcircled{6} + \textcircled{7} + \textcircled{8}$ $\textcircled{1} + \textcircled{2} + \textcircled{3} + \textcircled{5} + \textcircled{6} + \textcircled{8}$

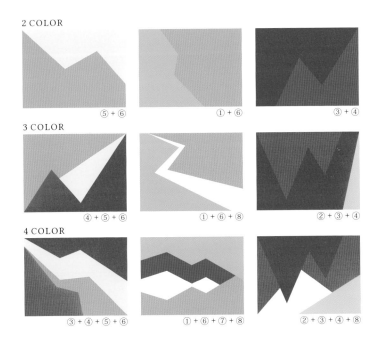

2 COLOR

$\textcircled{5} + \textcircled{6}$ $\textcircled{1} + \textcircled{6}$ $\textcircled{3} + \textcircled{4}$

3 COLOR

$\textcircled{4} + \textcircled{5} + \textcircled{6}$ $\textcircled{1} + \textcircled{6} + \textcircled{8}$ $\textcircled{2} + \textcircled{3} + \textcircled{4}$

4 COLOR

$\textcircled{3} + \textcircled{4} + \textcircled{5} + \textcircled{6}$ $\textcircled{1} + \textcircled{6} + \textcircled{7} + \textcircled{8}$ $\textcircled{2} + \textcircled{3} + \textcircled{4} + \textcircled{8}$

刨冰

梅雨

Rainy season

由於梅雨時期通常是陰雨綿綿的日子，
因此使用暗沉的色彩可以輕易表現出梅雨的模樣。
加進「淡藍色」、「淡紫色」、「綠色」就能塑造繡球花在雨中的形象。

COLOR PALETTE

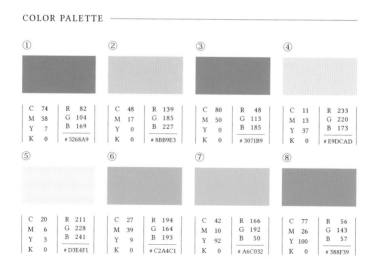

①			②			③			④		
C	74	R 82	C	48	R 139	C	80	R 48	C	11	R 233
M	58	G 104	M	17	G 185	M	50	G 113	M	13	G 220
Y	7	B 169	Y	0	B 227	Y	0	B 185	Y	37	B 173
K	0	# 5268A9	K	0	# 8BB9E3	K	0	# 3071B9	K	0	# E9DCAD

⑤			⑥			⑦			⑧		
C	20	R 211	C	27	R 194	C	42	R 166	C	77	R 56
M	6	G 228	M	39	G 164	M	10	G 192	M	26	G 143
Y	3	B 241	Y	9	B 193	Y	92	B 50	Y	100	B 57
K	0	# D3E4F1	K	0	# C2A4C1	K	0	# A6C032	K	0	# 388F39

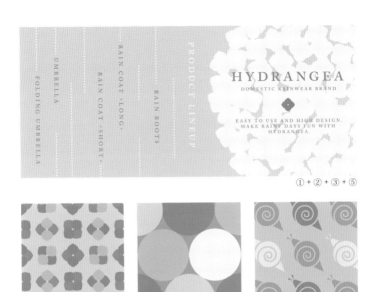

HYDRANGEA

DOMESTIC RAINWEAR BRAND

EASY TO USE AND HIGH DESIGN.
MAKE RAINY DAYS FUN WITH
HYDRANGEA.

PRODUCT LINEUP

RAIN BOOTS

RAIN COAT ‹SHORT›

RAIN COAT ‹LONG›

UMBRELLA

FOLDING UMBRELLA

① + ② + ③ + ⑤

① + ② + ③ + ⑥ ① + ② + ⑤ + ⑥ + ⑧ ① + ④ + ⑦ + ⑧

梅
雨

2 COLOR

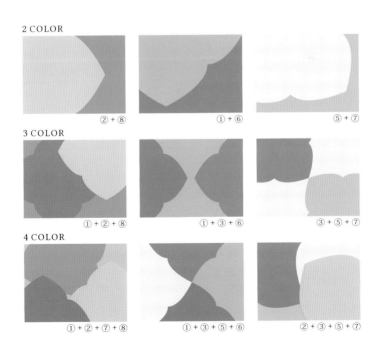

② + ⑧ ① + ⑥ ⑤ + ⑦

3 COLOR

① + ② + ⑧ ① + ③ + ⑥ ③ + ⑤ + ⑦

4 COLOR

① + ② + ⑦ + ⑧ ① + ③ + ⑤ + ⑥ ② + ③ + ⑤ + ⑦

七夕

Tanabata festival

由於日本在七夕時，習慣將寫上願望的紙籤繫在竹子上，
鮮豔色調詮釋紙籤；「綠色」詮釋竹子；「深藍色」詮釋「夜空」，
就能完成符合七夕印象的配色了。

COLOR PALETTE

①

C	72	R	54	
M	28	G	103	
Y	99	B	34	
K	40	# 366722		

②

C	53	R	130	
M	0	G	187	
Y	100	B	34	
K	5	# 82BB22		

③

C	30	R	195	
M	0	G	216	
Y	90	B	45	
K	0	# C3D82D		

④

C	0	R	255	
M	0	G	241	
Y	100	B	0	
K	0	# FFF100		

⑤

C	0	R	234	
M	81	G	82	
Y	100	B	5	
K	0	# EA5205		

⑥

C	0	R	234	
M	73	G	102	
Y	0	B	161	
K	0	# EA66A1		

⑦

C	62	R	89	
M	7	G	184	
Y	17	B	207	
K	0	# 59B8CF		

⑧

C	89	R	11	
M	61	G	94	
Y	14	B	157	
K	0	# 0B5E9D		

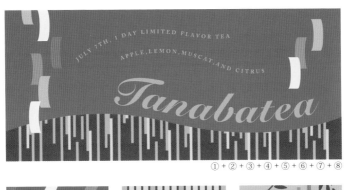

JULY 7TH, 1 DAY LIMITED FLAVOR TEA

APPLE,LEMON,MUSCAT,AND CITRUS

Tanabatea

①+②+③+④+⑤+⑥+⑦+⑧

②+④+⑤+⑥+⑦+⑧

①+②+③

①+③+④+⑤+⑥
+⑦+⑧

2 COLOR

④+⑧

①+②

⑥+⑦

3 COLOR

④+⑤+⑧

①+②+④

⑥+⑦+⑧

4 COLOR

④+⑤+⑥+⑧

①+②+③+④

③+⑥+⑦+⑧

七夕

煙火

Fireworks

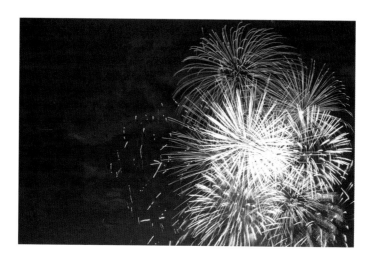

在低明度的色彩上,加進可以代表火光的鮮豔色調,
能讓形成足以代表煙火印象的配色。
選用煙火色彩時,如果大量使用暖色系,還能營造出精采華麗的構圖。

COLOR PALETTE

①

C	98	R	13
M	86	G	51
Y	52	B	84
K	21	# 0D3354	

②

C	89	R	40
M	73	G	77
Y	10	B	150
K	0	# 284D96	

③

C	62	R	104
M	34	G	148
Y	0	B	206
K	0	# 6894CE	

④

C	4	R	248
M	2	G	248
Y	12	B	232
K	0	# F8F8E8	

⑤

C	0	R	255
M	0	G	243
Y	78	B	71
K	0	# FFF347	

⑥

C	0	R	245
M	44	G	164
Y	100	B	0
K	0	# F5A400	

⑦

C	0	R	237
M	70	G	108
Y	100	B	0
K	0	# ED6C00	

⑧

C	0	R	234
M	81	G	82
Y	58	B	82
K	0	# EA5252	

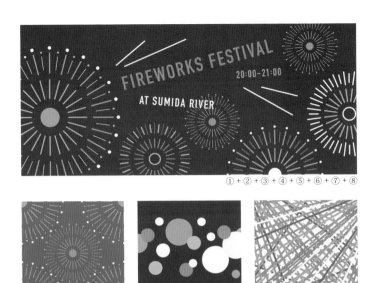

FIREWORKS FESTIVAL
20:00-21:00
AT SUMIDA RIVER

①+②+③+④+⑤+⑥+⑦+⑧

②+③+④+⑥+⑦ ①+③+④+⑤+⑥+⑧ ②+③+④+⑤+⑦+⑧

煙火

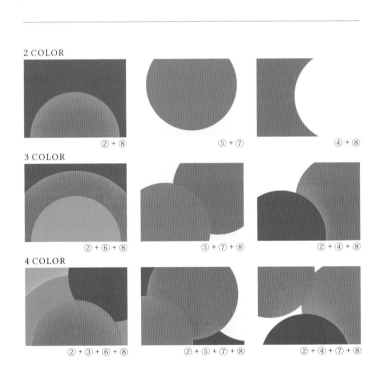

2 COLOR

②+⑧ ⑤+⑦ ④+⑧

3 COLOR

②+⑥+⑧ ⑤+⑦+⑧ ②+④+⑧

4 COLOR

②+③+⑥+⑧ ②+⑤+⑦+⑧ ②+④+⑦+⑧

夏空

Summer sky

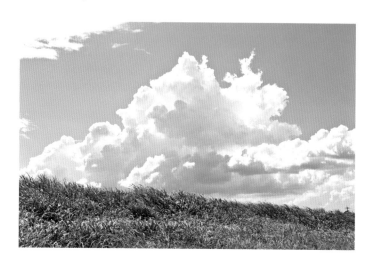

用「白色」表達夏季常出現積雨雲，並與天空的「藍色」形成對比，
如此就能順利詮釋出夏季天空的配色。
若再加進「綠色」表現青翠草地，就能使配色產生出更清爽的印象。

COLOR PALETTE

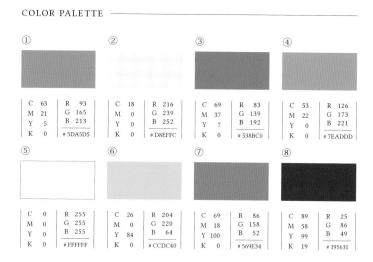

①
C	63	R	93
M	21	G	165
Y	5	B	213
K	0	# 5DA5D5	

②
C	18	R	216
M	0	G	239
Y	0	B	252
K	0	# D8EFFC	

③
C	69	R	83
M	37	G	139
Y	7	B	192
K	0	# 538BC0	

④
C	53	R	126
M	22	G	173
Y	0	B	221
K	0	# 7EADDD	

⑤
C	0	R	255
M	0	G	255
Y	0	B	255
K	0	# FFFFFF	

⑥
C	26	R	204
M	0	G	220
Y	84	B	64
K	0	# CCDC40	

⑦
C	69	R	86
M	18	G	158
Y	100	B	52
K	0	# 569E34	

⑧
C	89	R	25
M	58	G	86
Y	99	B	49
K	19	# 195631	

Summer sky Farm

WE ARE CULTIVATING DELICIOUS AND HEALTHY
ORGANIC VEGETABLES WITH HEART.

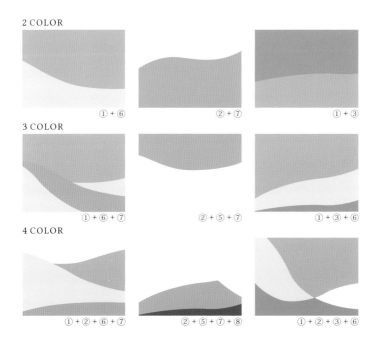

① + ② + ③ + ④ + ⑤ + ⑥ + ⑦ + ⑧

② + ③ + ⑥ + ⑦ + ⑧ ② + ④ + ⑤ ① + ② + ⑤

2 COLOR

① + ⑥ ② + ⑦ ① + ③

3 COLOR

① + ⑥ + ⑦ ② + ⑤ + ⑦ ① + ③ + ⑥

4 COLOR

① + ② + ⑥ + ⑦ ② + ⑤ + ⑦ + ⑧ ① + ② + ③ + ⑥

夏空

向日葵

Sunflower

向日葵擁有強烈的夏天形象，容易讓許多人產生生活潑有朝氣的感覺。
組成向日葵的基本色彩為「黃色」、「綠色」、「褐色」，
除了能讓人聯想到向日葵外，同時也是能傳達出夏天氛圍的配色。

COLOR PALETTE

①	②	③	④

C 0	R 255	C 0	R 255	C 29	R 196	C 59	R 113
M 13	G 220	M 0	G 241	M 0	G 220	M 2	G 186
Y 100	B 0	Y 100	B 0	Y 60	B 129	Y 84	B 81
K 0	# FFDC00	K 0	# FFF100	K 0	# C4DC81	K 0	# 71BA51

⑤	⑥	⑦	⑧

C 51	R 122	C 22	R 184	C 11	R 231	C 0	R 242
M 83	G 57	M 52	G 123	M 28	G 188	M 53	G 146
Y 99	B 31	Y 100	B 6	Y 87	B 44	Y 91	B 25
K 25	# 7A391F	K 16	# B87B06	K 0	# E7BC2C	K 0	# F29219

HAND MADE
GRANOLA

sunflower seeds, barley, oatmeal,
almonds, dry mango, honey

GLUTEN FREE

① + ② + ④ + ⑤ + ⑥ + ⑦ + ⑧

① + ② + ④ + ⑥ ① + ③ + ④ ⑤ + ⑥ + ⑦

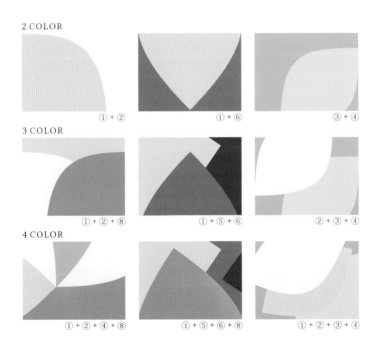

2 COLOR

① + ② ① + ⑥ ③ + ④

3 COLOR

① + ② + ⑧ ① + ⑤ + ⑥ ② + ③ + ④

4 COLOR

① + ② + ④ + ⑧ ① + ⑤ + ⑥ + ⑧ ① + ② + ③ + ④

向日葵

179

秋

楓紅

萬聖節

秋收

讀書

滿月

運動會

楓紅

Autumn leaves

當我們看到楓樹等植物的樹葉變紅時，通常都會覺得秋天已經到來。
配色中以「黃色」、「橘色」表現樹葉，「褐色」表現樹枝時，
除了可以出塑造楓紅的形象外，還可以有效詮釋出秋天的意境。

COLOR PALETTE

①
C	5	R	233
M	58	G	134
Y	89	B	36
K	0	# E98624	

②
C	6	R	238
M	36	G	177
Y	90	B	29
K	0	# EEB11D	

③
C	8	R	237
M	26	G	194
Y	88	B	37
K	0	# EDC225	

④
C	0	R	255
M	6	G	233
Y	86	B	33
K	0	# FFE921	

⑤
C	60	R	73
M	82	G	35
Y	100	B	13
K	55	# 49230D	

⑥
C	29	R	189
M	73	G	95
Y	90	B	45
K	0	# BD5F2D	

⑦
C	5	R	230
M	67	G	114
Y	89	B	36
K	0	# E67224	

⑧
C	1	R	251
M	11	G	236
Y	2	B	241
K	0	# FBECF1	

FALL
OF
THE LEAF

A cafe where you can drink coffee
while watching the autumn leaves

①+②+③+④+⑤+⑥+⑦

②+③+④+⑤+⑥+⑦ ②+④+⑤+⑥+⑦ ①+②+③+⑧

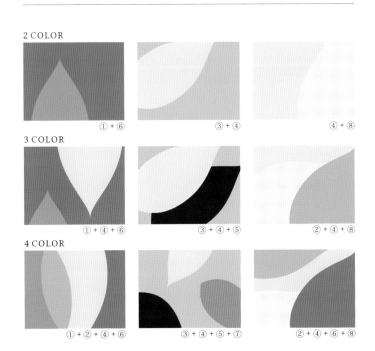

2 COLOR

①+⑥ ③+④ ④+⑧

3 COLOR

①+④+⑥ ③+④+⑤ ②+④+⑧

4 COLOR

①+②+④+⑥ ③+④+⑤+⑦ ②+④+⑥+⑧

楓
紅

萬聖節

Halloween

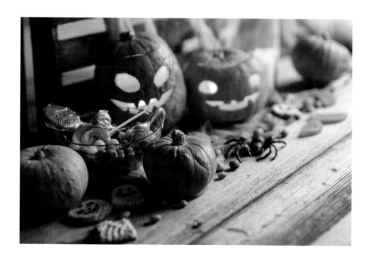

由於「橘色」、「黑色」、「紫色」是萬聖節最具代表性的色彩，
想讓整體配色表達出萬聖節的印象時，這三種色彩就是最基本要素。
想表達萬聖節糖果中的童趣，可多加一些鮮豔色調來發揮熱鬧氣氛。

COLOR PALETTE

①
C	5	R	237
M	46	G	158
Y	89	B	35
K	0	# ED9E23	

②
C	10	R	236
M	17	G	208
Y	86	B	46
K	0	# ECD02E	

③
C	12	R	229
M	13	G	222
Y	11	B	221
K	0	# E5DEDD	

④
C	71	R	80
M	22	G	152
Y	90	B	70
K	0	# 509846	

⑤
C	57	R	132
M	100	G	32
Y	47	B	89
K	3	# 842059	

⑥
C	93	R	0
M	67	G	85
Y	40	B	121
K	2	# 005579	

⑦
C	87	R	0
M	31	G	133
Y	26	B	168
K	2	# 0085A8	

⑧
C	20	R	0
M	20	G	0
Y	20	B	0
K	100	# 000000	

① + ② + ③ + ④ + ⑤ + ⑥ + ⑧

① + ② + ⑤ + ⑧

① + ② + ③ + ④ + ⑤ + ⑦ + ⑧

① + ② + ⑦

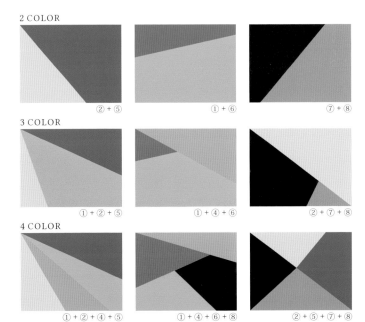

2 COLOR

② + ⑤ ① + ⑥ ⑦ + ⑧

3 COLOR

① + ② + ⑤ ① + ④ + ⑥ ② + ⑦ + ⑧

4 COLOR

① + ② + ④ + ⑤ ① + ④ + ⑥ + ⑧ ② + ⑤ + ⑦ + ⑧

秋收

Harvest

秋天是收穫水果、蔬菜、穀物的季節，運用符合蔬果形象的濁色調、
暗色調「橘色」、「朱紅色」，可以創造出秋天農作豐收的印象，
同時也能讓觀者從中感受到其中暖和的溫度。

COLOR PALETTE

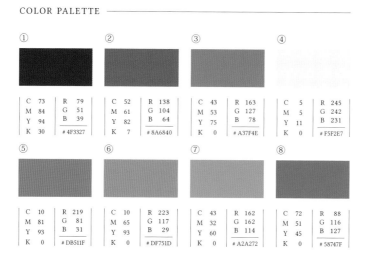

①			②			③			④		
C	73	R 79	C	52	R 138	C	43	R 163	C	5	R 245
M	84	G 51	M	61	G 104	M	53	G 127	M	5	G 242
Y	94	B 39	Y	82	B 64	Y	75	B 78	Y	11	B 231
K	30	# 4F3327	K	7	# 8A6840	K	0	# A37F4E	K	0	# F5F2E7

⑤			⑥			⑦			⑧		
C	10	R 219	C	10	R 223	C	43	R 162	C	72	R 88
M	81	G 81	M	65	G 117	M	32	G 162	M	51	G 116
Y	93	B 31	Y	93	B 29	Y	60	B 114	Y	45	B 127
K	0	# DB511F	K	0	# DF751D	K	0	# A2A272	K	0	# 58747F

① + ② + ③ + ④ + ⑥ + ⑦ + ⑧

② + ④ + ⑥ + ⑦

① + ⑤ + ⑥

② + ④ + ⑤ + ⑥ + ⑧

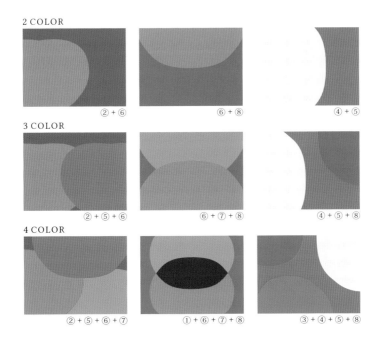

2 COLOR

② + ⑥

⑥ + ⑧

④ + ⑤

3 COLOR

② + ⑤ + ⑥

⑥ + ⑦ + ⑧

④ + ⑤ + ⑧

4 COLOR

② + ⑤ + ⑥ + ⑦

① + ⑥ + ⑦ + ⑧

③ + ④ + ⑤ + ⑧

秋
收

讀書

Reading

如同日本坊間所說的「讀書之秋」，書本很容易讓人聯想到秋天。
因此使用偏暗沉的灰色調進行搭配，
可以產生出適合秋天、讀書的平穩配色。

COLOR PALETTE

①

C	32	R	183
M	80	G	80
Y	90	B	46
K	0	# B7502E	

②

C	26	R	198
M	33	G	174
Y	36	B	157
K	0	# C6AE9D	

③

C	26	R	198
M	42	G	156
Y	63	B	101
K	0	# C69C65	

④

C	55	R	102
M	89	G	40
Y	87	B	35
K	37	# 662823	

⑤

C	93	R	26
M	77	G	64
Y	51	B	91
K	17	# 1A405B	

⑥

C	11	R	232
M	6	G	236
Y	6	B	238
K	0	# E8ECEE	

⑦

C	33	R	183
M	31	G	173
Y	32	B	165
K	0	# B7ADA5	

⑧

C	40	R	25
M	20	G	28
Y	0	B	38
K	93	# 191C26	

READING IN THE AUTUMN EVENING

PARK BOOKSTORE

TEL 00 (553) 1189

① + ② + ④ + ⑤

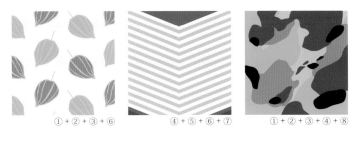

① + ② + ③ + ⑥ ④ + ⑤ + ⑥ + ⑦ ① + ② + ③ + ④ + ⑧

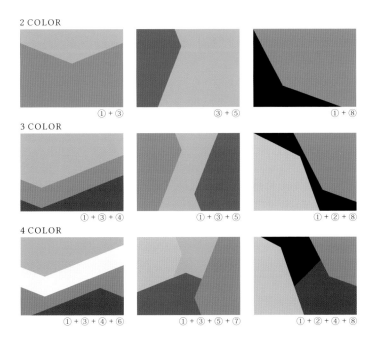

2 COLOR

① + ③ ③ + ⑤ ① + ⑧

3 COLOR

① + ③ + ④ ① + ③ + ⑤ ① + ② + ⑧

4 COLOR

① + ③ + ④ + ⑥ ① + ③ + ⑤ + ⑦ ① + ② + ④ + ⑧

讀書

滿月

Moon viewing

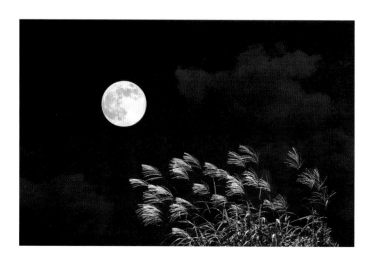

說起農曆十五的滿月夜，許多人都會聯想到中秋節的月圓與芒草。
以「深藍色」表現夜色、「黃色」表現月亮、「灰色」表現夜晚的雲、
「米黃色」表現芒草，就可以組合出一套完美的滿月配色。

COLOR PALETTE

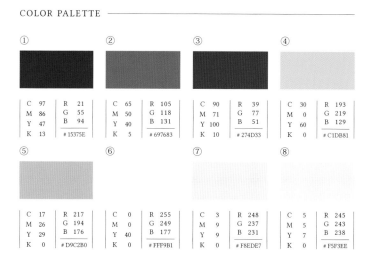

①				②				③				④			
C	97	R	21	C	65	R	105	C	90	R	39	C	30	R	193
M	86	G	55	M	50	G	118	M	71	G	77	M	0	G	219
Y	47	B	94	Y	40	B	131	Y	100	B	51	Y	60	B	129
K	13	# 15375E		K	5	# 697683		K	10	# 274D33		K	0	# C1DB81	

⑤				⑥				⑦				⑧			
C	17	R	217	C	0	R	255	C	3	R	248	C	5	R	245
M	26	G	194	M	0	G	249	M	9	G	237	M	5	G	243
Y	29	B	176	Y	40	B	177	Y	9	B	231	Y	7	B	238
K	0	# D9C2B0		K	0	# FFF9B1		K	0	# F8EDE7		K	0	# F5F3EE	

FULL MOON

MATCHA × CHOCOLATE　SANBONTOU × AZUKI　KINAKO × KUROMITSU

① + ② + ④ + ⑤ + ⑥ + ⑧

① + ② + ⑥ + ⑦

① + ② + ⑤ + ⑥

③ + ⑥ + ⑧

2 COLOR

① + ⑧

② + ⑥

③ + ④

3 COLOR

① + ⑥ + ⑧

② + ③ + ⑥

③ + ④ + ⑧

4 COLOR

① + ② + ⑥ + ⑧

② + ③ + ④ + ⑥

③ + ④ + ⑥ + ⑧

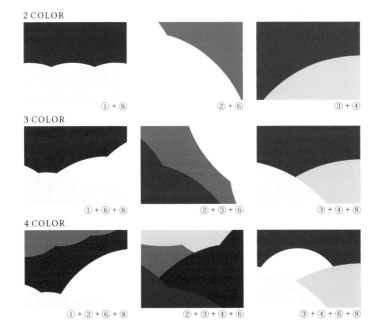

滿
月

運動會

Sports day

首先要準備的元素就是象徵分組隊伍帽子的「紅色」，
還有操場的「褐色」和「綠色」，並組合其他深色調和濁色調色彩，
就能產生出在秋天舉辦的運動會形象。

COLOR PALETTE

①
C	0	R	207
M	100	G	0
Y	100	B	14
K	15	# CF000E	

②
C	0	R	255
M	0	G	247
Y	55	B	140
K	0	# FFF78C	

③
C	40	R	164
M	16	G	193
Y	13	B	210
K	0	# A4C1D2	

④
C	74	R	81
M	57	G	106
Y	7	B	170
K	0	# 516AAA	

⑤
C	63	R	108
M	23	G	157
Y	85	B	76
K	1	# 6C9D4C	

⑥
C	1	R	253
M	4	G	248
Y	6	B	242
K	0	# FDF8F2	

⑦
C	62	R	102
M	66	G	80
Y	80	B	57
K	24	# 665039	

⑧
C	83	R	42
M	75	G	49
Y	69	B	53
K	45	# 2A3135	

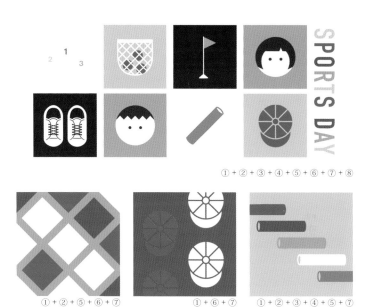

2 **1** 3

① + ② + ③ + ④ + ⑤ + ⑥ + ⑦ + ⑧

① + ② + ⑤ + ⑥ + ⑦ ① + ⑥ + ⑦ ① + ② + ③ + ④ + ⑤ + ⑦

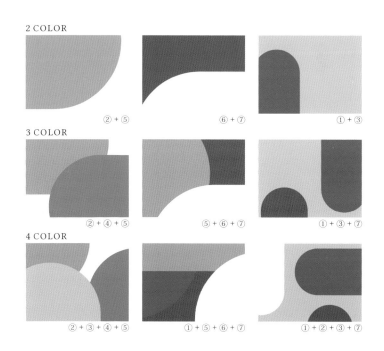

2 COLOR

② + ⑤ ⑥ + ⑦ ① + ③

3 COLOR

② + ④ + ⑤ ⑤ + ⑥ + ⑦ ① + ③ + ⑦

4 COLOR

② + ③ + ④ + ⑤ ① + ⑤ + ⑥ + ⑦ ① + ② + ③ + ⑦

運動會

193

冬

松毬果

白雪

毛線

聖誕節

正月

西洋情人節

松毬果

Pinecone

作為聖誕花圈和冬天節慶的裝飾,松毬果是不可或缺的裝飾品之一,
為了重現松毬果的印象,組合低彩度的「褐色」、「灰色」、「白色」,
就能創出符合秋天轉為冬天時的配色。

COLOR PALETTE

①
C	67	R	100
M	60	G	98
Y	62	B	91
K	10	# 64625B	

②
C	46	R	155
M	50	G	131
Y	52	B	117
K	0	# 9B8375	

③
C	93	R	10
M	70	G	66
Y	62	B	76
K	27	# 0A424C	

④
C	25	R	200
M	21	G	198
Y	16	B	203
K	0	# C8C6CB	

⑤
C	38	R	172
M	38	G	158
Y	29	B	163
K	0	# AC9EA3	

⑥
C	23	R	205
M	22	G	197
Y	18	B	199
K	0	# CDC5C7	

⑦
C	19	R	213
M	27	G	190
Y	30	B	173
K	0	# D5BEAD	

⑧
C	11	R	231
M	10	G	229
Y	7	B	232
K	0	# E7E5E8	

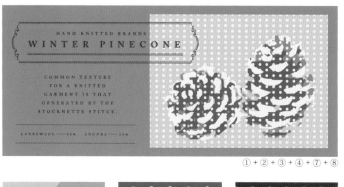

HAND KNITTED BRANDS
WINTER PINECONE

COMMON TEXTURE
FOR A KNITTED
GARMENT IS THAT
GENERATED BY THE
STOCKNETTE STITCE.

LAMBSWOOL —— 80% ANGORA —— 20%

① + ② + ③ + ④ + ⑦ + ⑧

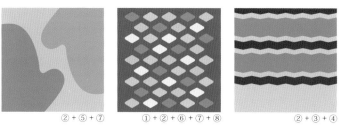

② + ⑤ + ⑦ ① + ② + ⑥ + ⑦ + ⑧ ② + ③ + ④

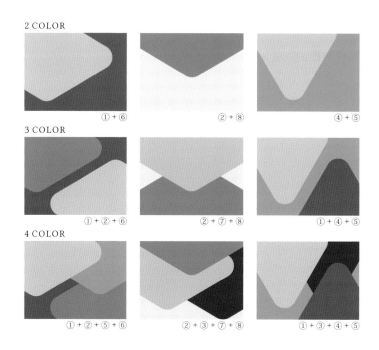

2 COLOR

① + ⑥ ② + ⑧ ④ + ⑤

3 COLOR

① + ② + ⑥ ② + ⑦ + ⑧ ① + ④ + ⑤

4 COLOR

① + ② + ⑤ + ⑥ ② + ③ + ⑦ + ⑧ ① + ③ + ④ + ⑤

松毬果

白雪

Snow

冬天的象徵之一就非白雪莫屬。
以「白色」呈現雪的色彩，並以「淡藍色」等冷色系點綴，
就能成為可以感覺到冬天寒意的配色。

COLOR PALETTE ─────────────

①

C	18	R	216
M	2	G	236
Y	3	B	246
K	0	# D8ECF6	

②

C	44	R	149
M	11	G	197
Y	0	B	235
K	0	# 95C5EB	

③

C	63	R	111
M	45	G	130
Y	32	B	151
K	0	# 6F8297	

④

C	97	R	14
M	86	G	45
Y	57	B	71
K	32	# 0E2D47	

⑤

C	6	R	243
M	2	G	247
Y	2	B	250
K	0	# F3F7FA	

⑥

C	44	R	160
M	61	G	112
Y	70	B	82
K	1	# A07052	

⑦

C	54	R	136
M	47	G	132
Y	47	B	127
K	0	# 88847F	

⑧

C	67	R	103
M	58	G	105
Y	56	B	103
K	5	# 676967	

① + ② + ③ + ④ + ⑤ + ⑧

① + ② + ③ + ④ + ⑤

① + ② + ③ + ⑤

② + ④ + ⑤ + ⑥

2 COLOR

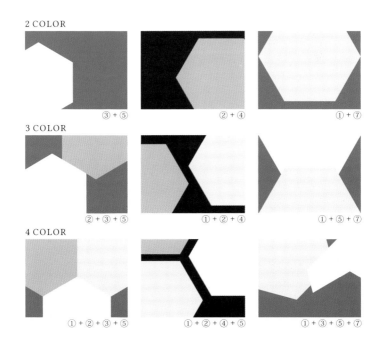

③ + ⑤

② + ④

① + ⑦

3 COLOR

② + ③ + ⑤

① + ② + ④

① + ⑤ + ⑦

4 COLOR

① + ② + ③ + ⑤

① + ② + ④ + ⑤

① + ③ + ⑤ + ⑦

白雪

毛線

Wool yarn

以柔色調、明亮色調的暖色系為中心搭配，
可以令配色變得容易讓人聯想到溫暖的毛線。
使用鮮豔度較低的色彩，更能加深柔軟的印象。

COLOR PALETTE

①		②		③		④	
C 4	R 245	C 5	R 226	C 5	R 232	C 6	R 229
M 16	G 223	M 86	G 69	M 58	G 135	M 61	G 129
Y 14	B 214	Y 86	B 41	Y 62	B 91	Y 19	B 154
K 0	# F5DFD6	K 0	# E24529	K 0	# E8875B	K 0	# E5819A

⑤		⑥		⑦		⑧	
C 50	R 135	C 10	R 235	C 3	R 249	C 46	R 154
M 19	G 180	M 18	G 207	M 3	G 248	M 64	G 105
Y 6	B 216	Y 82	B 61	Y 2	B 249	Y 70	B 80
K 0	# 87B4D8	K 0	# EBCF3D	K 0	# F9F8F9	K 3	# 9A6950

① + ③ + ④ + ⑤ + ⑥ + ⑦ + ⑧

① + ⑤ + ⑥ + ⑧

⑥ + ⑦ + ⑧

① + ③ + ④ + ⑥ + ⑦

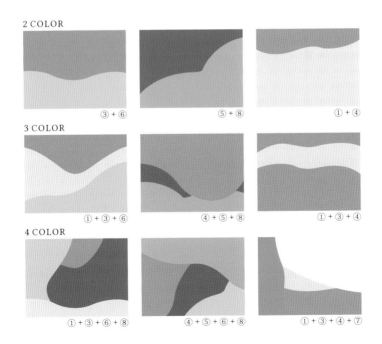

2 COLOR

③ + ⑥

⑤ + ⑧

① + ④

3 COLOR

① + ③ + ⑥

④ + ⑤ + ⑧

① + ③ + ④

4 COLOR

① + ③ + ⑥ + ⑧

④ + ⑤ + ⑥ + ⑧

① + ③ + ④ + ⑦

毛線

聖誕節

Christmas

聖誕節除了帶給人們光輝亮麗的印象外,也讓人聯想到神聖的黑夜。
以「紅色」和「綠色」搭配其他濁色調,能創造安詳的聖誕節配色。
若與淡色調搭配,並提高整體配色彩度、明度,就可產生熱鬧的氣氛。

COLOR PALETTE

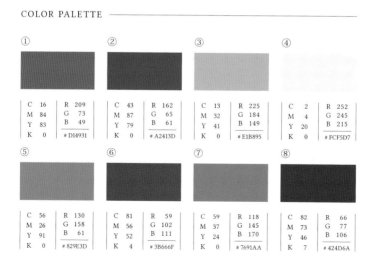

①		②		③		④	
C 16	R 209	C 43	R 162	C 13	R 225	C 2	R 252
M 84	G 73	M 87	G 65	M 32	G 184	M 4	G 245
Y 83	B 49	Y 79	B 61	Y 41	B 149	Y 20	B 215
K 0	# D14931	K 0	# A2413D	K 0	# E1B895	K 0	# FCF5D7

⑤		⑥		⑦		⑧	
C 56	R 130	C 81	R 59	C 59	R 118	C 82	R 66
M 26	G 158	M 56	G 102	M 37	G 145	M 73	G 77
Y 91	B 61	Y 52	B 111	Y 24	B 170	Y 46	B 106
K 0	# 829E3D	K 4	# 3B666F	K 0	# 7691AA	K 7	# 424D6A

① + ④ + ⑤ + ⑥ + ⑦ + ⑧

① + ④ + ⑤ + ⑥

① + ③ + ⑤ + ⑦ + ⑧

① + ③ + ④ + ⑤ + ⑥ + ⑦

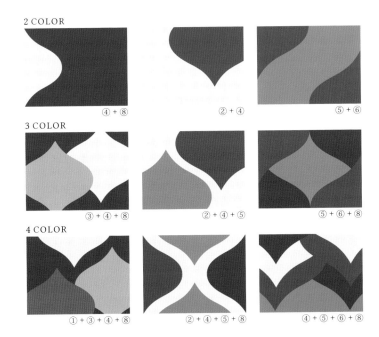

2 COLOR

④ + ⑧

② + ④

⑤ + ⑥

3 COLOR

③ + ④ + ⑧

② + ④ + ⑤

⑤ + ⑥ + ⑧

4 COLOR

① + ③ + ④ + ⑧

② + ④ + ⑤ + ⑧

④ + ⑤ + ⑥ + ⑧

聖誕節

203

正月

New year

「朱紅色」、「金色（黃土色）」的基本組合，
就是既符合正月氛圍，而且還充滿吉祥印象的配色。
若適度加入「黑色」、「深綠色」，還可以提昇整體的莊嚴感。

COLOR PALETTE

①
C	0	R	234
M	80	G	85
Y	75	B	57
K	0	# EA5539	

②
C	6	R	242
M	12	G	229
Y	14	B	218
K	0	# F2E5DA	

③
C	9	R	237
M	13	G	221
Y	38	B	171
K	0	# EDDDAB	

④
C	20	R	210
M	44	G	155
Y	71	B	84
K	0	# D29B54	

⑤
C	70	R	92
M	43	G	125
Y	72	B	91
K	3	# 5C7D5B	

⑥
C	6	R	240
M	19	G	216
Y	14	B	211
K	0	# F0D8D3	

⑦
C	48	R	145
M	73	G	85
Y	71	B	72
K	8	# 915548	

⑧
C	20	R	0
M	20	G	0
Y	20	B	0
K	100	# 000000	

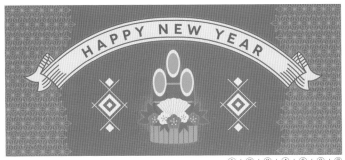

① + ② + ③ + ④ + ⑤ + ⑥ + ⑦

① + ② + ④ + ⑤

① + ③ + ⑥ + ⑦

① + ③ + ⑤ + ⑥ + ⑧

2 COLOR

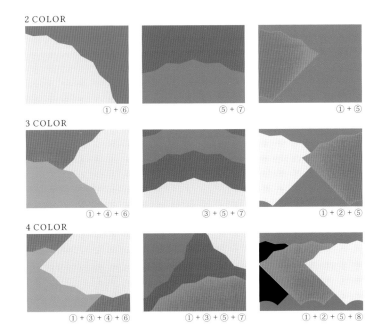

① + ⑥

⑤ + ⑦

① + ⑤

3 COLOR

① + ④ + ⑥

③ + ⑤ + ⑦

① + ② + ⑤

4 COLOR

① + ③ + ④ + ⑥

① + ③ + ⑤ + ⑦

① + ② + ⑤ + ⑧

正月

205

西洋情人節

Valentine

「褐色」、「粉紅色」互相搭配，就能成為很有情人節氣息的配色。
大量使用代表巧克力的「褐色」，可使整體產生成熟大人的氣質。
至於大量使用「粉紅色」、「紅色」，則能突顯出可愛女性的印象。

COLOR PALETTE

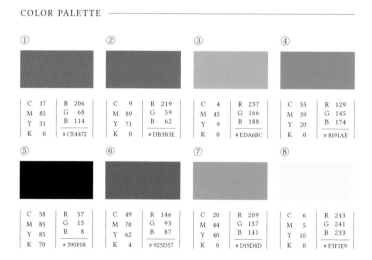

①			②			③			④		
C	17	R 206	C	9	R 219	C	4	R 237	C	55	R 129
M	85	G 68	M	89	G 59	M	45	G 166	M	39	G 145
Y	31	B 114	Y	71	B 62	Y	9	B 188	Y	20	B 174
K	0	# CE4472	K	0	# DB3B3E	K	0	# EDA6BC	K	0	# 8191AE

⑤			⑥			⑦			⑧		
C	58	R 57	C	49	R 146	C	20	R 209	C	6	R 243
M	85	G 15	M	70	G 93	M	44	G 157	M	5	G 241
Y	85	B 8	Y	62	B 87	Y	40	B 141	Y	10	B 233
K	70	# 390F08	K	4	# 925D57	K	0	# D19D8D	K	0	# F3F1E9

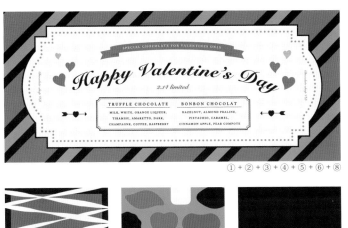

SPECIAL CHOCOLATE FOR VALENTINES ONLY

Happy Valentine's Day

2.14 limited

TRUFFLE CHOCOLATE BONBON CHOCOLAT

MILK, WHITE, ORANGE LIQUEUR, HAZELNUT, ALMOND PRALINE,
TIRAMISU, AMARETTO, DARK, PISTACHIO, CARAMEL,
CHAMPAGNE, COFFEE, RASPBERRY CINNAMON APPLE, PEAR COMPOTE

①+②+③+④+⑤+⑥+⑧

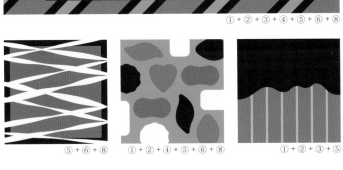

⑤+⑥+⑧ ①+②+④+⑤+⑥+⑧ ①+②+③+⑤

2 COLOR

3 COLOR

4 COLOR

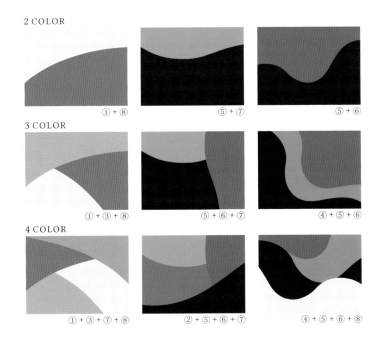

①+⑧ ⑤+⑦ ⑤+⑥

①+③+⑧ ⑤+⑥+⑦ ④+⑤+⑥

①+③+⑦+⑧ ②+⑤+⑥+⑦ ④+⑤+⑥+⑧

西洋情人節

色彩別

紅－橙
黃－褐
　　綠
　　藍
　　紫

紅－橙

金紅

淡紅

深紅

粉紅

橘紅

朱紅

金紅

Bright red

使用濃度較強的暖色系色彩，並且在其中加進特定的重點色，
進而讓觀者對該重點色留下強烈印象。
搭配好的色彩若能適度調低彩度和明度，還可讓配色變得更精緻。

COLOR PALETTE ────────────

①

C	0	R	230
M	100	G	0
Y	100	B	18
K	0	# E60012	

②

C	4	R	232
M	64	G	122
Y	64	B	84
K	0	# E87A54	

③

C	37	R	170
M	91	G	55
Y	85	B	51
K	3	# AA3733	

④

C	54	R	97
M	100	G	15
Y	100	B	19
K	43	# 610F13	

⑤

C	2	R	252
M	7	G	237
Y	42	B	167
K	0	# FCEDA7	

⑥

C	5	R	237
M	43	G	165
Y	78	B	66
K	0	# EDA542	

⑦

C	44	R	160
M	12	G	189
Y	76	B	90
K	0	# A0BD5A	

⑧

C	86	R	11
M	42	G	99
Y	93	B	54
K	25	# 0B6336	

APPLE JUICE

100% PURE APPLE JUICE

NATURAL AND GENTLE TASTE
OF FRESHLY PICKED APPLES.

non-suger / organic

MADE IN JAPAN

NET 350ML 101KCAL

① + ② + ③ + ④ + ⑤ + ⑥ + ⑦ + ⑧

① + ④ + ⑤ + ⑦ ② + ⑤ + ⑥ ① + ⑤ + ⑦

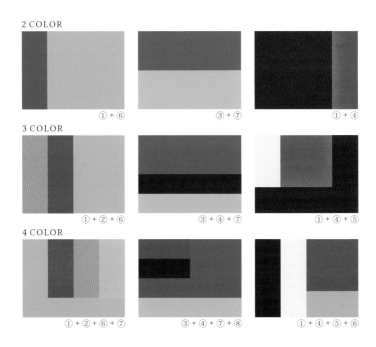

2 COLOR

① + ⑥ ③ + ⑦ ① + ④

3 COLOR

① + ② + ⑥ ③ + ④ + ⑦ ① + ④ + ⑤

4 COLOR

① + ② + ⑥ + ⑦ ③ + ④ + ⑦ + ⑧ ① + ④ + ⑤ + ⑥

金
紅

213

淡紅

Pale crimson

甜美印象中卻又帶著明顯赤紅的粉紅色。
與偏向冷色系的「紫色」互相搭配,可以產生高貴典雅感。
至於用暖色系搭配時,可以更加突顯出柔軟甜美的印象。

COLOR PALETTE

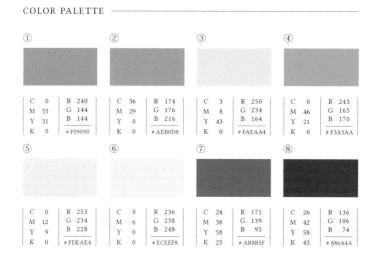

①		②		③		④	
C 0	R 240	C 36	R 174	C 3	R 250	C 0	R 243
M 55	G 144	M 29	G 176	M 8	G 234	M 46	G 165
Y 31	B 144	Y 0	B 216	Y 43	B 164	Y 21	B 170
K 0	# F09090	K 0	# AEB0D8	K 0	# FAEAA4	K 0	# F3A5AA

⑤		⑥		⑦		⑧	
C 0	R 253	C 9	R 236	C 24	R 171	C 26	R 136
M 12	G 234	M 6	G 238	M 38	G 139	M 42	G 106
Y 9	B 228	Y 0	B 248	Y 58	B 95	Y 58	B 74
K 0	# FDEAE4	K 0	# ECEEF8	K 23	# AB8B5F	K 43	# 886A4A

INVITATION

You are cordially invited to attend

our new year's party.

We look forward to seeing you!

TIME	VENUE	CLOTHES
JAN.11 17:00-	COLOR SCHEME BUILDING FIRST HALL	SEMI-FORMAL

① + ② + ③ + ⑤ + ⑥ + ⑧

① + ④ + ⑥

① + ② + ④ + ⑤ + ⑥

① + ③ + ④ + ⑦ + ⑧

2 COLOR

① + ②

② + ⑤

① + ③

3 COLOR

① + ② + ⑧

② + ⑤ + ⑥

① + ③ + ⑤

4 COLOR

① + ② + ③ + ⑧

② + ⑤ + ⑥ + ⑦

① + ③ + ⑤ + ⑦

淡
紅

215

深紅

Crimson

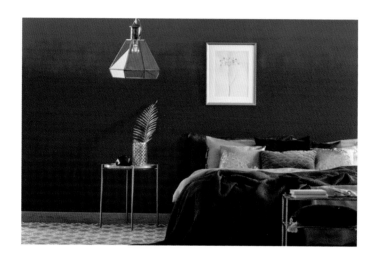

簡單地說,就是以低彩度的紅色為主軸。
這種色彩想要用來詮釋高貴成熟的大人韻味時,
建議再用彩度稍微低一點的色彩,能讓整體配色散發出安心感。

COLOR PALETTE

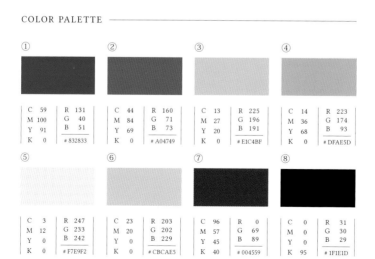

①			②			③			④		
C	59	R 131	C	44	R 160	C	13	R 225	C	14	R 223
M	100	G 40	M	84	G 71	M	27	G 196	M	36	G 174
Y	91	B 51	Y	69	B 73	Y	20	B 191	Y	68	B 93
K	0	# 832833	K	0	# A04749	K	0	# E1C4BF	K	0	# DFAE5D

⑤			⑥			⑦			⑧		
C	3	R 247	C	23	R 203	C	96	R 0	C	0	R 31
M	12	G 233	M	20	G 202	M	57	G 69	M	0	G 30
Y	0	B 242	Y	0	B 229	Y	45	B 89	Y	0	B 29
K	0	# F7E9F2	K	0	# CBCAE5	K	40	# 004559	K	95	# 1F1E1D

THE FINEST HOSPITALITY

HOTEL CRIMSON

THE BEST CUISINE AND ACCOMMODATION
EXPERIENCE FOR YOU.

① + ② + ③ + ④ + ⑤ + ⑦ + ⑧

① + ③ + ④ ④ + ⑥ + ⑦ ① + ② + ④

2 COLOR

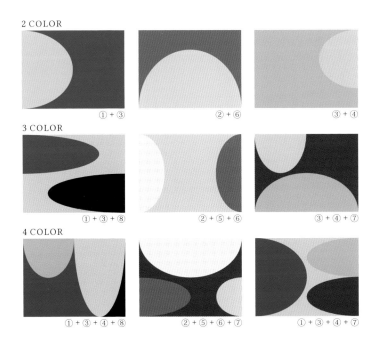

① + ③ ② + ⑥ ③ + ④

3 COLOR

① + ③ + ⑧ ② + ⑤ + ⑥ ③ + ④ + ⑦

4 COLOR

① + ③ + ④ + ⑧ ② + ⑤ + ⑥ + ⑦ ① + ③ + ④ + ⑦

深
紅

粉紅

Pink

甜美粉紅色不管以冷色系還是暖色系搭配，都不會讓整體太突兀。
如果仔細搭配淡色調，可以讓配色產生溫柔的印象。
而使用「褐色」等低彩度色彩來搭配，能讓構圖變得較為嚴肅緊張。

COLOR PALETTE

①
C	0	R	249
M	24	G	212
Y	4	B	223
K	0	# F9D4DF	

②
C	0	R	239
M	57	G	140
Y	23	B	154
K	0	# EF8C9A	

③
C	0	R	251
M	17	G	225
Y	6	B	228
K	0	# FBE1E4	

④
C	0	R	255
M	0	G	253
Y	12	B	234
K	0	# FFFDEA	

⑤
C	27	R	194
M	0	G	226
Y	15	B	222
K	2	# C2E2DE	

⑥
C	27	R	169
M	7	G	192
Y	0	B	212
K	19	# A9C0D4	

⑦
C	3	R	207
M	0	G	208
Y	9	B	199
K	25	# CFD0C7	

⑧
C	30	R	175
M	53	G	124
Y	60	B	92
K	12	# AF7C5C	

Sweet Macaroon
&
Rich Milk

SPECIAL ASSORTMENT

GENTLE
SWEETNESS

HEALTHY
MATERIALS

SPECIAL ASSORTMENT

VARIOUS FLAVORS OF MACAROONS.
FRESH AND SWEET MILK USING CAREFULLY SELECTED INGREDIENTS.

②＋③＋④＋⑤＋⑧

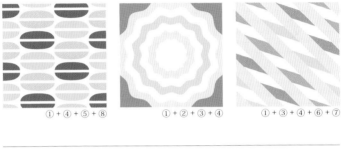

①＋④＋⑤＋⑧ ①＋②＋③＋④ ①＋③＋④＋⑥＋⑦

2 COLOR

①＋⑤ ②＋④ ③＋⑦

3 COLOR

①＋⑤＋⑧ ②＋④＋⑥ ③＋④＋⑦

4 COLOR

①＋④＋⑤＋⑧ ②＋③＋④＋⑥ ②＋③＋④＋⑦

粉
紅

219

橘紅

Orange

橘色給人的印象就是開朗有精神。
雖然一般在使用橘色時，會希望配色帶給人們新鮮水果的印象，
但與「褐色」等明度較低的色彩組合，就能成為暖和安穩的搭配。

COLOR PALETTE ———————

①
C	0	R	246
M	41	G	170
Y	87	B	38
K	0	# F6AA26	

②
C	0	R	253
M	19	G	212
Y	80	B	62
K	0	# FDD43E	

③
C	0	R	240
M	59	G	133
Y	100	B	0
K	0	# F08500	

④
C	0	R	255
M	0	G	253
Y	15	B	229
K	0	# FFFDE5	

⑤
C	7	R	241
M	7	G	236
Y	16	B	219
K	0	# F1ECDB	

⑥
C	11	R	232
M	13	G	222
Y	22	B	202
K	0	# E8DECA	

⑦
C	21	R	208
M	38	G	168
Y	47	B	133
K	0	# D0A885	

⑧
C	0	R	115
M	74	G	39
Y	100	B	0
K	66	# 732700	

②+③+④+⑧

①+③+④+⑧ ②+③+⑤ ①+③+④+⑥+⑦

2 COLOR

①+⑥ ③+⑧ ②+⑦

3 COLOR

①+④+⑥ ②+③+⑧ ①+②+⑦

4 COLOR

①+④+⑥+⑧ ①+②+③+⑧ ①+②+⑤+⑦

橘
紅

221

朱紅

Vermilion

帶些許黃的紅色，適合用在和式雨傘、神社等傳統日本事物的表現上。
由於這是擁有強烈存在感的色彩，
所以一旦作為配色中的主角後，多半能讓觀者留下強烈印象。

COLOR PALETTE

①

C	0	R	233
M	86	G	69
Y	90	B	32
K	0	# E94520	

②

C	0	R	241
M	57	G	137
Y	94	B	11
K	0	# F1890B	

③

C	0	R	213
M	98	G	15
Y	94	B	23
K	12	# D50F17	

④

C	0	R	233
M	78	G	88
Y	14	B	140
K	0	# E9588C	

⑤

C	0	R	255
M	2	G	241
Y	77	B	75
K	0	# FFF14B	

⑥

C	96	R	0
M	3	G	154
Y	87	B	86
K	0	# 009A56	

⑦

C	37	R	82
M	74	G	34
Y	85	B	8
K	67	# 522208	

⑧

C	0	R	46
M	75	G	0
Y	60	B	0
K	93	# 2E0000	

Japanese umbrella

WAGASA

Made by hands of Japanese craftsmen for years

①+④+⑤+⑥+⑦+⑧

①+②+③

①+④+⑤+⑥

①+⑤+⑧

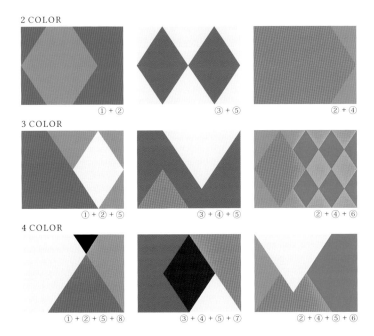

2 COLOR

①+② ③+⑤ ②+④

3 COLOR

①+②+⑤ ③+④+⑤ ②+④+⑥

4 COLOR

①+②+⑤+⑧ ③+④+⑤+⑦ ②+④+⑤+⑥

朱紅

黃－褐

褐米

深褐黃

鮮奶油橙黃

褐

Brown

褐色是容易讓人心情平和的溫暖色彩。
「褐色」作為中間色時，不但任何色彩都適合搭配，
和低彩度的「藍色」、「綠色」組合，可讓整體配色產生成熟大人味。

COLOR PALETTE

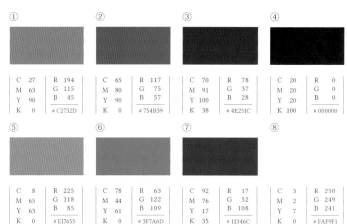

①
C	27	R	194
M	63	G	115
Y	90	B	45
K	0	# C2732D	

②
C	65	R	117
M	80	G	75
Y	90	B	57
K	0	# 754B39	

③
C	70	R	78
M	91	G	37
Y	100	B	28
K	38	# 4E251C	

④
C	20	R	0
M	20	G	0
Y	20	B	0
K	100	# 000000	

⑤
C	8	R	225
M	65	G	118
Y	63	B	85
K	0	# E17655	

⑥
C	78	R	63
M	44	G	122
Y	61	B	109
K	0	# 3F7A6D	

⑦
C	92	R	17
M	76	G	52
Y	17	B	108
K	35	# 11346C	

⑧
C	3	R	250
M	2	G	249
Y	7	B	241
K	0	# FAF9F1	

BOOKS & COFFEE

BRAND	FLAVOR BALANCE
COLOMBIA	BODY ●●●○○
ROASTING METHOD	ACIDITY ●●○○○
FULLCITY ROAST	BITTERNESS ●●●●●

① + ③ + ④ + ⑤ + ⑥ + ⑦ + ⑧

② + ③ + ⑤

① + ② + ③ + ⑥ + ⑦

① + ③ + ⑧

2 COLOR

① + ③

② + ⑤

① + ⑧

3 COLOR

① + ③ + ⑥

② + ⑤ + ⑦

① + ⑦ + ⑧

4 COLOR

① + ② + ③ + ⑥

② + ⑤ + ⑥ + ⑦

① + ⑥ + ⑦ + ⑧

褐

米

Beige

想在高明度、低彩度中，以明亮配色產生高雅感，米色是最佳選擇。
因為一旦米色與暖色系結合後，
可以使整體配色得到安穩且柔軟的印象。

COLOR PALETTE ———————

①		
C 16	R 220	
M 26	G 193	
Y 44	B 148	
K 0	# DCC194	

②		
C 7	R 239	
M 15	G 221	
Y 25	B 195	
K 0	# EFDDC3	

③		
C 16	R 221	
M 18	G 209	
Y 25	B 191	
K 0	# DDD1BF	

④		
C 1	R 248	
M 23	G 212	
Y 16	B 204	
K 0	# F8D4CC	

⑤		
C 10	R 226	
M 50	G 150	
Y 50	B 118	
K 0	# E29676	

⑥		
C 10	R 218	
M 83	G 75	
Y 54	B 87	
K 0	# DA4B57	

⑦		
C 10	R 93	
M 0	G 97	
Y 0	B 100	
K 75	# 5D6164	

⑧		
C 10	R 56	
M 0	G 56	
Y 0	B 58	
K 90	# 38383A	

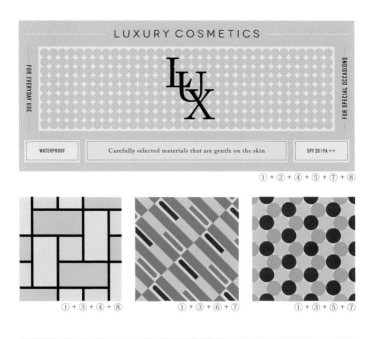

LUXURY COSMETICS

FOR EVERYDAY USE

LU
X

FOR SPECIAL OCCASIONS

WATERPROOF

Carefully selected materials that are gentle on the skin

SPF 20 / PA ++

① + ② + ④ + ⑤ + ⑦ + ⑧

① + ③ + ④ + ⑧

① + ③ + ⑥ + ⑦

① + ③ + ⑤ + ⑦

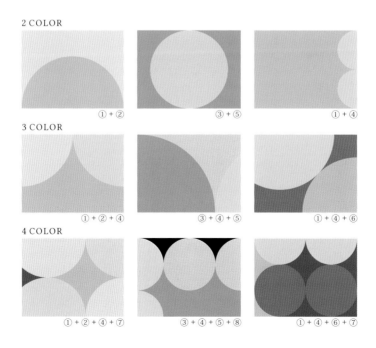

2 COLOR

① + ②

③ + ⑤

① + ④

3 COLOR

① + ② + ④

③ + ④ + ⑤

① + ④ + ⑥

4 COLOR

① + ② + ④ + ⑦

③ + ④ + ⑤ + ⑧

① + ④ + ⑥ + ⑦

米

229

深褐

Dark brown

這是無論彩度、明度都偏低的褐色。
這個色彩通常會用於組合出穩重配色，但和明度較高的色彩搭配，
就可以很俐落地襯托出整體氛圍，因此可廣泛使用的色彩。

COLOR PALETTE ────────────────

①

C	67	R	71
M	87	G	34
Y	96	B	23
K	49	# 472217	

②

C	50	R	124
M	81	G	61
Y	100	B	30
K	25	# 7C3D1E	

③

C	36	R	156
M	59	G	105
Y	73	B	67
K	18	# 9C6943	

④

C	12	R	229
M	17	G	214
Y	21	B	200
K	0	# E5D6C8	

⑤

C	69	R	83
M	56	G	94
Y	12	B	144
K	21	# 535E90	

⑥

C	0	R	236
M	70	G	109
Y	55	B	94
K	0	# EC6D5E	

⑦

C	53	R	133
M	0	G	193
Y	88	B	69
K	0	# 85C145	

⑧

C	3	R	127
M	0	G	128
Y	0	B	130
K	63	# 7F8082	

TIRAMISU with FRESH FRUITS

The smoothness of the tongue and the sourness and sweetness of fresh fruit are superb.

Bitter · Sour · Sweet

FRUITS	QUANTITY	
BLUEBERRY STRAWBERRY	6 PIECES	379 KCAL ONE PIECE

① + ③ + ④ + ⑤ + ⑥ + ⑦

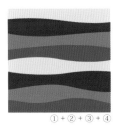

① + ② + ③ + ④

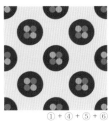

① + ④ + ⑤ + ⑥

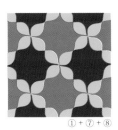

① + ⑦ + ⑧

2 COLOR

① + ④　　　② + ⑦　　　③ + ⑧

3 COLOR

① + ④ + ⑥　　　① + ② + ⑦　　　③ + ⑤ + ⑧

4 COLOR

① + ③ + ④ + ⑥　　　① + ② + ④ + ⑦　　　③ + ④ + ⑤ + ⑧

深褐

231

鮮黃

Yellow

在所有的有色色彩當中，黃色是最明亮、最有輕盈感的色彩。
如果想要讓配色產生出新鮮、新奇的印象，
將黃色作為構圖中的焦點最能收到成效。

COLOR PALETTE

①

C	0	R	255
M	0	G	242
Y	90	B	0
K	0	# FFF200	

②

C	0	R	255
M	14	G	219
Y	100	B	0
K	0	# FFDB00	

③

C	52	R	136
M	0	G	194
Y	90	B	63
K	0	# 88C23F	

④

C	80	R	33
M	25	G	143
Y	90	B	73
K	0	# 218F49	

⑤

C	23	R	204
M	7	G	224
Y	0	B	244
K	0	# CCE0F4	

⑥

C	0	R	253
M	8	G	242
Y	3	B	243
K	0	# FDF2F3	

⑦

C	3	R	242
M	31	G	196
Y	10	B	205
K	0	# F2C4CD	

⑧

C	69	R	56
M	80	G	33
Y	70	B	37
K	59	# 382125	

SPRING YELLOW GARDEN

VARIOUS KINDS OF FLOWERS WILL HEAL YOU.

A PARK WITH BEAUTIFUL FLOWERS, A LAKE, AND A LARGE LAWN OPEN SPACE.

① + ④ + ⑤ + ⑦ + ⑧

① + ③ + ④ + ⑦ + ⑧

① + ④ + ⑦

① + ② + ⑤ + ⑥ + ⑦

2 COLOR

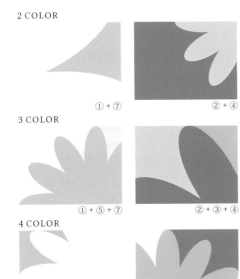

① + ⑦

② + ④

① + ⑤

3 COLOR

① + ⑤ + ⑦

② + ③ + ④

① + ⑤ + ⑧

4 COLOR

① + ③ + ⑤ + ⑦

① + ② + ③ + ④

① + ⑤ + ⑥ + ⑧

鮮黃

233

奶油

Cream

這是帶有微微赤紅感的明亮黃色。

讓人感到溫柔自然的配色中，奶油色和低彩度、低明度的安穩搭配，

和「綠色」這類擁有自然感的色彩組合，都能讓彼此的存在變得合拍。

COLOR PALETTE

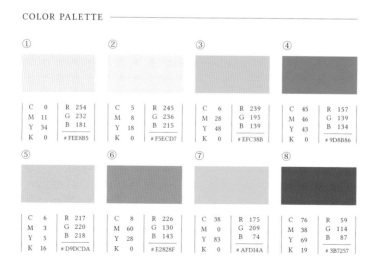

①
C	0	R	254
M	11	G	232
Y	34	B	181
K	0	# FEE8B5	

②
C	5	R	245
M	8	G	236
Y	18	B	215
K	0	# F5ECD7	

③
C	6	R	239
M	28	G	195
Y	48	B	139
K	0	# EFC38B	

④
C	45	R	157
M	46	G	139
Y	43	B	134
K	0	# 9D8B86	

⑤
C	6	R	217
M	3	G	220
Y	5	B	218
K	16	# D9DCDA	

⑥
C	8	R	226
M	60	G	130
Y	28	B	143
K	0	# E2828F	

⑦
C	38	R	175
M	0	G	209
Y	83	B	74
K	0	# AFD14A	

⑧
C	76	R	59
M	38	G	114
Y	69	B	87
K	19	# 3B7257	

THEME
AROMA CANDLE

WHAT TO BRING
**WORK GLOVES, PLIERS,
COOKIE CUTTER**

YOU CAN CHOOSE FROM 3 TYPES OF FRAGRANCE.
ROSE | LEMON | BERGAMOT

*Handmade
Workshop*

NOV. 11

① + ③ + ④ + ⑥ + ⑧

① + ② + ③ + ④ + ⑤

① + ③ + ④ + ⑥ + ⑦

① + ③ + ④ + ⑤ + ⑥ + ⑧

2 COLOR

① + ④

② + ⑥

③ + ⑧

3 COLOR

① + ④ + ⑤

② + ⑥ + ⑦

③ + ④ + ⑧

4 COLOR

① + ④ + ⑤ + ⑥

① + ② + ⑥ + ⑦

③ + ④ + ⑥ + ⑧

奶
油

235

橙黃

Golden yellow

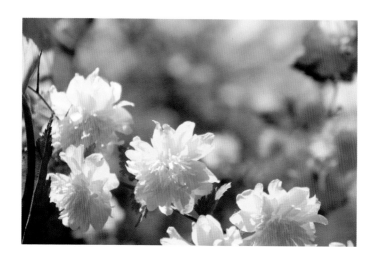

這是加入少量紅色的黃色。
若想要使用更容易讓人留下印象的黃色，
使用橙黃色就是最適合的選擇。

COLOR PALETTE

①
C	0	R	254
M	17	G	214
Y	100	B	0
K	0	# FED600	

②
C	4	R	240
M	42	G	166
Y	100	B	0
K	0	# F0A600	

③
C	0	R	255
M	13	G	223
Y	76	B	76
K	0	# FFDF4C	

④
C	54	R	97
M	100	G	15
Y	100	B	19
K	43	# 610F13	

⑤
C	59	R	115
M	5	G	182
Y	88	B	71
K	0	# 73B647	

⑥
C	85	R	34
M	58	G	73
Y	87	B	49
K	37	# 224931	

⑦
C	39	R	121
M	59	G	83
Y	63	B	64
K	40	# 795340	

⑧
C	31	R	185
M	7	G	216
Y	6	B	233
K	0	# B9D8E9	

①+②+④+⑤+⑥+⑦+⑧

①+②+③　　　　①+②+⑤+⑧　　　　①+②+⑤+⑥+⑦

2 COLOR

①+②　　　　③+⑧　　　　①+⑥

3 COLOR

①+②+⑥　　　　③+⑦+⑧　　　　①+④+⑥

4 COLOR

①+②+⑤+⑥　　　　②+③+⑦+⑧　　　　①+④+⑥+⑦

橙
黄

237

綠

———

黃綠

淺黃綠

抹茶

鮮綠

薄荷綠

深綠

黃綠

Yellow green

這個帶有些許嫩黃的綠色，擁有新綠和春天的印象。

和帶有春天氣息的「粉紅色」可使整體出現明朗華美感。

如果和低彩度的色彩的搭配，彼此還能產生出互相對比的功效。

COLOR PALETTE

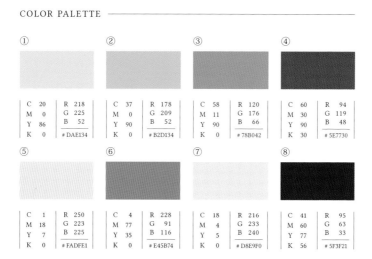

①
C	20	R	218
M	0	G	225
Y	86	B	52
K	0	# DAE134	

②
C	37	R	178
M	0	G	209
Y	90	B	52
K	0	# B2D134	

③
C	58	R	120
M	11	G	176
Y	90	B	66
K	0	# 78B042	

④
C	60	R	94
M	30	G	119
Y	90	B	48
K	30	# 5E7730	

⑤
C	1	R	250
M	18	G	223
Y	7	B	225
K	0	# FADFE1	

⑥
C	4	R	228
M	77	G	91
Y	35	B	116
K	0	# E45B74	

⑦
C	18	R	216
M	4	G	233
Y	5	B	240
K	0	# D8E9F0	

⑧
C	41	R	95
M	60	G	63
Y	77	B	33
K	56	# 5F3F21	

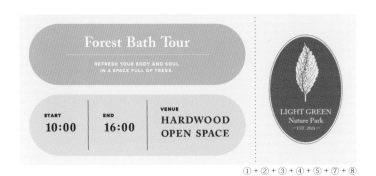

Forest Bath Tour

REFRESH YOUR BODY AND SOUL
IN A SPACE FULL OF TREES.

START
10:00

END
16:00

VENUE
**HARDWOOD
OPEN SPACE**

LIGHT GREEN
Nature Park
-- EST. 2020 --

①+②+③+④+⑤+⑦+⑧

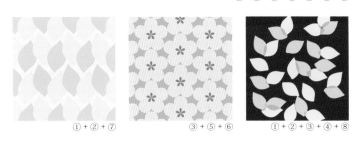

①+②+⑦ ③+⑤+⑥ ①+②+③+④+⑧

2 COLOR

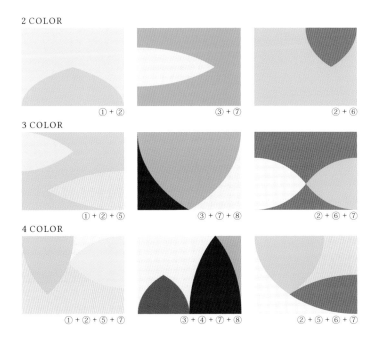

①+② ③+⑦ ②+⑥

3 COLOR

①+②+⑤ ③+⑦+⑧ ②+⑥+⑦

4 COLOR

①+②+⑤+⑦ ③+④+⑦+⑧ ②+⑤+⑥+⑦

黄
緑

241

淺黃綠

Pale yellow green

比原本的黃綠色還要再淡一些，不但能確實提昇同色系色彩的存在，
而且還可以為配色的觀感緩和溫度，給予較多溫柔感。
若是和「橘色」組合，還可以讓整體產生出開朗有活力的印象。

COLOR PALETTE

①		②		③		④	
C 15	R 227	C 35	R 182	C 19	R 221	C 52	R 128
M 0	G 235	M 0	G 212	M 0	G 225	M 0	G 200
Y 47	B 159	Y 76	B 91	Y 94	B 0	Y 35	B 181
K 0	#E3EB9F	K 0	#B6D45B	K 0	#DDE100	K 0	#80C8B5

⑤		⑥		⑦		⑧	
C 45	R 145	C 32	R 183	C 0	R 243	C 5	R 245
M 2	G 209	M 18	G 198	M 48	G 158	M 5	G 242
Y 7	B 233	Y 3	B 226	Y 68	B 84	Y 8	B 236
K 0	#91D1E9	K 0	#B7C6E2	K 0	#F39E54	K 0	#F5F2EC

① + ② + ④ + ⑤ + ⑥ + ⑦ + ⑧

② + ④ + ⑤ + ⑧

① + ② + ⑤ + ⑦ + ⑧

① + ③ + ⑥ + ⑦

2 COLOR

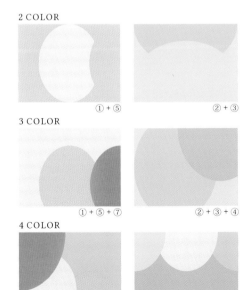

① + ⑤

② + ③

① + ⑧

3 COLOR

① + ⑤ + ⑦

② + ③ + ④

① + ⑥ + ⑧

4 COLOR

① + ② + ⑤ + ⑦

① + ② + ③ + ④

① + ④ + ⑥ + ⑧

淺黃綠

243

抹茶

Matcha green

這個深沉的暗綠色，是帶有日本美感的色彩。
由於是成熟內斂的色彩，所以與低彩度的色彩組合更是相得益彰。
加上「金色」這類色彩，還可以讓配色產生出高貴、高品質的印象。

COLOR PALETTE

①

C	74	R	63
M	46	G	92
Y	100	B	37
K	33	# 3F5C25	

②

C	66	R	104
M	34	G	140
Y	100	B	50
K	0	# 688C32	

③

C	42	R	166
M	22	G	176
Y	82	B	74
K	0	# A6B04A	

④

C	13	R	226
M	33	G	178
Y	92	B	26
K	0	# E2B21A	

⑤

C	13	R	226
M	32	G	182
Y	66	B	99
K	0	# E2B663	

⑥

C	33	R	173
M	97	G	37
Y	99	B	34
K	6	# AD2522	

⑦

C	21	R	209
M	14	G	213
Y	15	B	212
K	0	# D1D5D4	

⑧

C	21	R	160
M	14	G	163
Y	15	B	164
K	33	# A0A3A4	

① + ③ + ④ + ⑥ + ⑦

① + ② + ③

① + ② + ③ + ⑥ + ⑦ + ⑧

① + ⑤

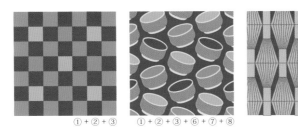

2 COLOR

① + ②

③ + ④

② + ⑦

3 COLOR

① + ② + ③

③ + ④ + ⑥

① + ② + ⑦

4 COLOR

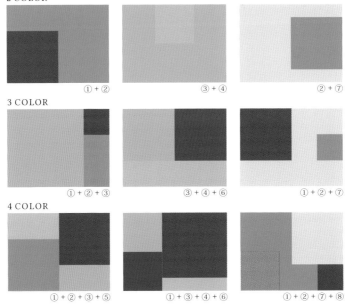

① + ② + ③ + ⑤

① + ③ + ④ + ⑥

① + ② + ⑦ + ⑧

抹茶

鮮綠

Green

綠色是可以直接讓人感受到蔬果新鮮度的色彩。
不但容易和具有自然感的褐色互相搭配，
而且與黃色、橘色系搭配時，還可以強化整個配色的新鮮印象。

COLOR PALETTE

①
C	55	R	127
M	0	G	190
Y	100	B	38
K	0	# 7FBE26	

②
C	76	R	7
M	0	G	143
Y	100	B	46
K	25	# 078F2E	

③
C	90	R	0
M	0	G	99
Y	100	B	34
K	53	# 006322	

④
C	36	R	181
M	7	G	202
Y	87	B	60
K	0	# B5CA3C	

⑤
C	7	R	243
M	13	G	217
Y	82	B	59
K	0	# F3D93B	

⑥
C	3	R	247
M	24	G	201
Y	89	B	26
K	0	# F7C91A	

⑦
C	23	R	199
M	47	G	145
Y	66	B	90
K	4	# C7915A	

⑧
C	57	R	95
M	61	G	76
Y	73	B	56
K	38	# 5F4C38	

GREEN *Vegetables and Fruits*

THE BITTERNESS IS REDUCED. AND THE FINISH IS EASY TO DRINK.
TAKE IT WITH BREAKFAST OR
WHEN YOU TEND TO RUN OUT OF VEGETABLES.

100% oorganic

VEGGIE JUICE

FRESH AND NUTRITIOUS

CUCUMBER BROCCOLI AVOCADO
GREEN APPLE MANGO LEMON

NON-SUGAR, UNSALTED. / NET 500ML / 146KCAL

① + ② + ③ + ⑤ + ⑥ + ⑧

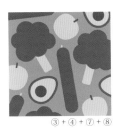

③ + ④ + ⑦ + ⑧

① + ⑤

① + ④ + ⑤ + ⑥ + ⑧

2 COLOR

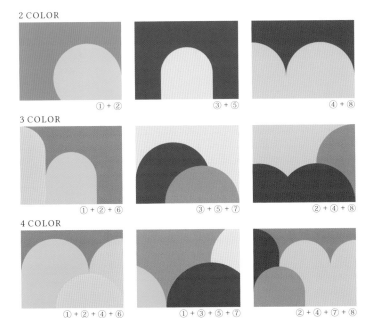

① + ②

③ + ⑤

④ + ⑧

3 COLOR

① + ② + ⑥

③ + ⑤ + ⑦

② + ④ + ⑧

4 COLOR

① + ② + ④ + ⑥

① + ③ + ⑤ + ⑦

② + ④ + ⑦ + ⑧

鮮
綠

247

薄荷綠

Mint green

這是內含藍色的明亮綠色。

拿捏色彩的存在感時，薄荷綠搭配其他明亮色可讓構圖變得俐落。

配上暗色，可營造出高貴典雅的氛圍，薄荷綠在配色上有各種可能性。

COLOR PALETTE

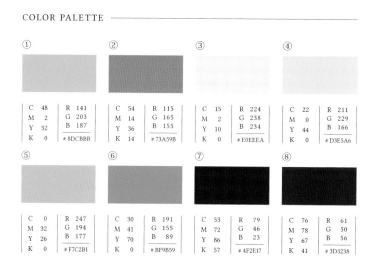

①	②	③	④
C 48　R 141 M 2　G 203 Y 32　B 187 K 0　# 8DCBBB	C 54　R 115 M 14　G 165 Y 36　B 155 K 14　# 73A59B	C 15　R 224 M 2　G 238 Y 10　B 234 K 0　# E0EEEA	C 22　R 211 M 0　G 229 Y 44　B 166 K 0　# D3E5A6

⑤	⑥	⑦	⑧
C 0　R 247 M 32　G 194 Y 26　B 177 K 0　# F7C2B1	C 30　R 191 M 41　G 155 Y 70　B 89 K 0　# BF9B59	C 53　R 79 M 72　G 46 Y 86　B 23 K 57　# 4F2E17	C 76　R 61 M 78　G 50 Y 67　B 56 K 41　# 3D3238

THE

MINT GREEN
RESTAURANT

— SINCE 2020 —

| MEAT | SEAFOOD | VEGETABLES | FRUIT |

*Please enjoy the rich flavor produced by
fresh ingredients and various herbs.*

Lunch 11:00-14:00

Dinner 19:00-23:00

① + ③ + ⑦ + ⑧

② + ③ + ⑤

① + ② + ⑧

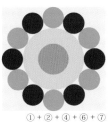

① + ② + ④ + ⑥ + ⑦

2 COLOR

① + ③

② + ⑤

① + ⑧

3 COLOR

① + ③ + ④

① + ② + ⑤

① + ② + ⑧

4 COLOR

① + ② + ③ + ④

① + ② + ⑤ + ⑦

① + ② + ⑥ + ⑧

薄荷綠

深綠

Dark green

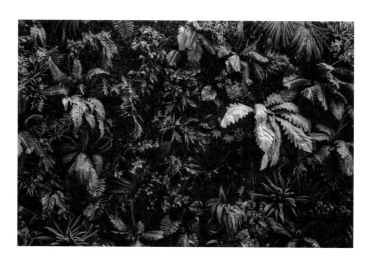

想營造沉穩高雅感，低彩度、低明度的綠色，是最佳選擇。
雖然與同色系互相搭配可以讓整體色彩獲得安定感，
但若是和粉紅色、紫色系搭配，就能讓配色散發不可思議的神祕感。

COLOR PALETTE

①	
C 94	R 0
M 57	G 97
Y 68	B 92
K 4	# 00615C

②	
C 75	R 59
M 23	G 146
Y 78	B 89
K 4	# 3B9259

③	
C 88	R 16
M 61	G 61
Y 75	B 52
K 46	# 103D34

④	
C 100	R 0
M 24	G 132
Y 53	B 130
K 4	# 008482

⑤	
C 47	R 150
M 24	G 165
Y 87	B 64
K 4	# 96A540

⑥	
C 38	R 172
M 73	G 93
Y 75	B 69
K 0	# AC5D45

⑦	
C 46	R 156
M 73	G 90
Y 46	B 108
K 0	# 9C5A6C

⑧	
C 62	R 116
M 56	G 114
Y 17	B 160
K 0	# 7472A0

DEEP JUNGLE

A RICH PLACE WHERE VARIOUS PLANTS COEXIST.

WARNING

The following items are strictly prohibited.
• Do not bring in plants from outside.
• Touch plants without permission.

① + ② + ③ + ④ + ⑤ + ⑥

① + ② + ③

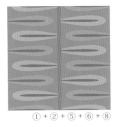

① + ② + ⑤ + ⑥ + ⑧

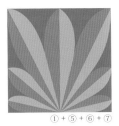

① + ⑤ + ⑥ + ⑦

2 COLOR

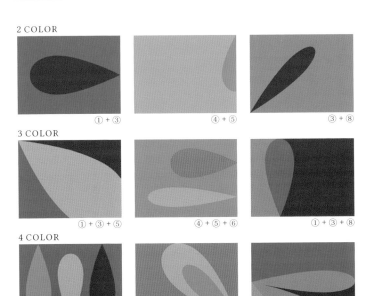

① + ③

④ + ⑤

③ + ⑧

3 COLOR

① + ③ + ⑤

④ + ⑤ + ⑥

① + ③ + ⑧

4 COLOR

① + ③ + ④ + ⑤

④ + ⑤ + ⑥ + ⑦

① + ② + ③ + ⑧

深緑

藍

青綠
水藍
灰藍
寶藍
淺藍
深藍

青綠

Blue green

帶有強烈青藍感覺的綠色。
除了和「藍色」、「綠色」等相近的色彩有不錯的配合感，
但和暖色系的明亮色彩組合後，也能產生出開朗有活力的印象。

COLOR PALETTE

①			②			③			④		
C	95	R 0	C	73	R 0	C	57	R 113	C	95	R 0
M	0	G 162	M	0	G 179	M	0	G 194	M	62	G 92
Y	36	B 175	Y	37	B 175	Y	49	B 153	Y	36	B 131
K	0	# 00A2AF	K	0	# 00B3AF	K	0	# 71C299	K	0	# 005C83

⑤			⑥			⑦			⑧		
C	53	R 136	C	84	R 62	C	12	R 230	C	0	R 247
M	15	G 176	M	67	G 89	M	0	G 244	M	35	G 185
Y	84	B 76	Y	100	B 55	Y	5	B 245	Y	55	B 119
K	0	# 88B04C	K	0	# 3E5937	K	0	# E6F4F5	K	0	# F7B977

The
AURORA
CAMP TOUR

─ UNUSUAL BEAUTIFUL NIGHT VIEW AND CLEAR AIR ─

WINTER ONLY | NO TOOLS REQUIRED | FAMILY PARTICIPATION IS POSSIBLE

① + ② + ③ + ④ + ⑥ + ⑦ + ⑧

① + ② + ③ + ④

② + ⑦

① + ⑤ + ⑥ + ⑧

2 COLOR

① + ④ ② + ⑥ ① + ⑧

3 COLOR

① + ③ + ④ ② + ⑥ + ⑦ ① + ④ + ⑧

4 COLOR

① + ② + ③ + ④ ② + ④ + ⑥ + ⑦ ① + ④ + ⑤ + ⑧

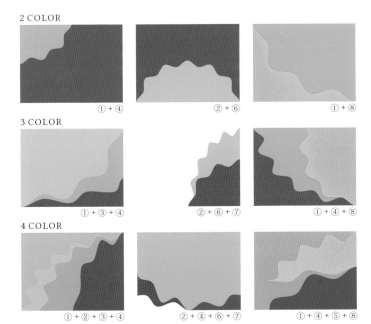

青
緑

255

水藍

Light blue

這個明亮的藍色,可以讓配色產生出清涼、清爽的印象。
和相同色系配合,或是和明亮的色彩搭配,就可以更加強化清涼感。
至於和低彩度的色彩配合,則可增加冷靜且穩定的印象。

COLOR PALETTE

①

C	55	R	108
M	0	G	200
Y	4	B	237
K	0	# 6CC8ED	

②

C	72	R	21
M	14	G	167
Y	0	B	225
K	0	# 15A7E1	

③

C	24	R	202
M	0	G	233
Y	0	B	250
K	0	# CAE9FA	

④

C	47	R	114
M	0	G	172
Y	16	B	180
K	26	# 72ACB4	

⑤

C	6	R	245
M	0	G	247
Y	23	B	212
K	0	# F5F7D4	

⑥

C	29	R	196
M	0	G	220
Y	64	B	119
K	0	# C4DC77	

⑦

C	65	R	91
M	0	G	181
Y	92	B	67
K	0	# 5BB543	

⑧

C	25	R	200
M	18	G	203
Y	13	B	211
K	0	# C8CBD3	

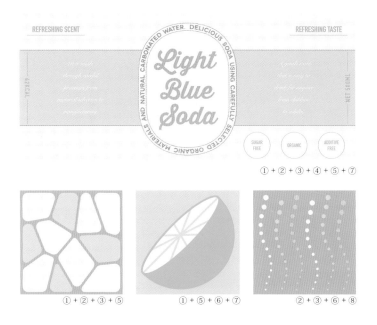

① + ② + ③ + ④ + ⑤ + ⑦

① + ② + ③ + ⑤ ① + ⑤ + ⑥ + ⑦ ② + ③ + ⑥ + ⑧

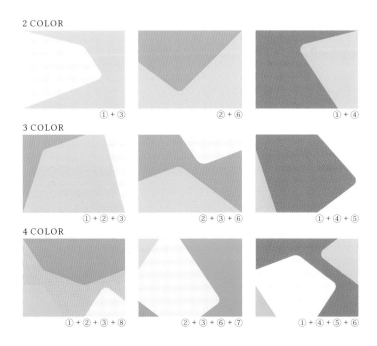

2 COLOR

① + ③ ② + ⑥ ① + ④

3 COLOR

① + ② + ③ ② + ③ + ⑥ ① + ④ + ⑤

4 COLOR

① + ② + ③ + ⑧ ② + ③ + ⑥ + ⑦ ① + ④ + ⑤ + ⑥

水
藍

灰藍

Gray blue

明亮且彩度較低的藍色，適合用來組合出高貴且清爽的配色。
由於灰藍搭配各種色彩時都不會太過搶眼，
整體配色的平衡都能顯得優質，很好用的好色彩。

COLOR PALETTE

①

C	34	R	147
M	6	G	180
Y	0	B	203
K	24	# 93B4CB	

②

C	38	R	113
M	6	G	145
Y	0	B	167
K	43	# 7191A7	

③

C	50	R	58
M	6	G	98
Y	5	B	115
K	65	# 3A6273	

④

C	8	R	197
M	3	G	202
Y	0	B	208
K	25	# C5CAD0	

⑤

C	0	R	255
M	0	G	253
Y	18	B	223
K	0	# FFFDDF	

⑥

C	0	R	244
M	45	G	164
Y	69	B	84
K	0	# F4A454	

⑦

C	37	R	178
M	0	G	210
Y	83	B	73
K	0	# B2D249	

⑧

C	61	R	110
M	7	G	178
Y	95	B	57
K	0	# 6EB239	

Fresh Cafe
—Good food & Good coffee—

MENU

Sandwich
Cheese	$7
Tuna	$7
Bacon & Egg	$8

Dessert
Chocolate cake	$5
Ice cream	$4

Drinks
Fresh brend	$5
Cafe latte	$6
Cappucino	$6
Espresso	$4
Black tea	$5
Green tea	$5

① + ③ + ④ + ⑤ + ⑥ + ⑧

① + ② + ③

③ + ④ + ⑥

① + ④ + ⑦ + ⑧

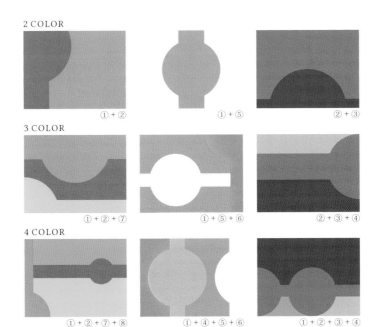

2 COLOR

① + ②　　　① + ⑤　　　② + ③

3 COLOR

① + ② + ⑦　　　① + ⑤ + ⑥　　　② + ③ + ④

4 COLOR

① + ② + ⑦ + ⑧　　　① + ④ + ⑤ + ⑥　　　① + ② + ③ + ④

灰
藍

寶藍

Blue

可表現天空、海洋色彩的色彩。
如果與「青綠」等高彩度的色彩組合，就可以讓配色產生出清爽感。
與「深藍色」和「米色」配合，還能讓配色獲得穩定高貴的氣質。

COLOR PALETTE

①

C	100	R	0
M	76	G	69
Y	0	B	156
K	0	# 00459C	

②

C	100	R	0
M	86	G	31
Y	0	B	106
K	42	# 001F6A	

③

C	83	R	36
M	53	G	107
Y	0	B	181
K	0	# 246BB5	

④

C	100	R	0
M	86	G	0
Y	0	B	32
K	90	# 000020	

⑤

C	83	R	0
M	39	G	127
Y	30	B	158
K	0	# 007F9E	

⑥

C	70	R	51
M	0	G	181
Y	47	B	157
K	0	# 33B59D	

⑦

C	6	R	240
M	23	G	206
Y	33	B	172
K	0	# F0CEAC	

⑧

C	37	R	175
M	64	G	110
Y	78	B	68
K	0	# AF6E44	

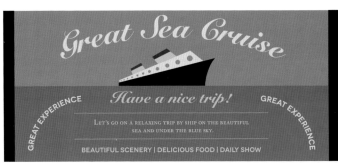

① + ② + ③ + ④ + ⑥ + ⑦ + ⑧

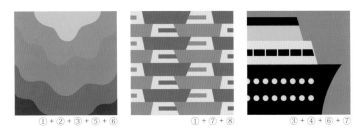

① + ② + ③ + ⑤ + ⑥ ① + ⑦ + ⑧ ③ + ④ + ⑥ + ⑦

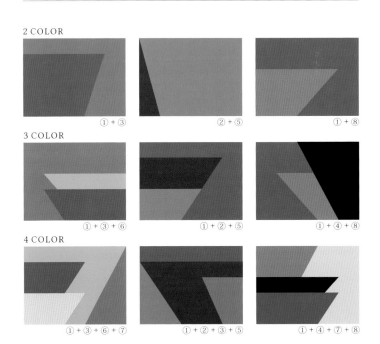

2 COLOR

① + ③ ② + ⑤ ① + ⑧

3 COLOR

① + ③ + ⑥ ① + ② + ⑤ ① + ④ + ⑧

4 COLOR

① + ③ + ⑥ + ⑦ ① + ② + ③ + ⑤ ① + ④ + ⑦ + ⑧

寶
藍

淺藍

Pale blue

屬於淡色系的藍，與各種色彩搭配時都能很完美地襯托彼此。
想讓整個配色洋溢著可愛、溫柔的氣氛時，建議用粉紅和黃色搭配。
想讓配色產生冷酷感，使用相同色系且低彩度的藍色就能達到效果。

COLOR PALETTE

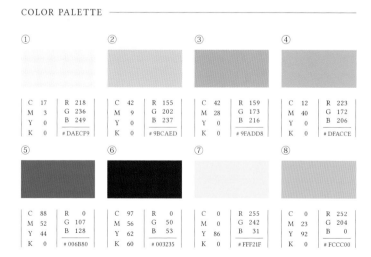

①		②		③		④	
C 17	R 218	C 42	R 155	C 42	R 159	C 12	R 223
M 3	G 236	M 9	G 202	M 28	G 173	M 40	G 172
Y 0	B 249	Y 0	B 237	Y 0	B 216	Y 0	B 206
K 0	# DAECF9	K 0	# 9BCAED	K 0	# 9FADD8	K 0	# DFACCE

⑤		⑥		⑦		⑧	
C 88	R 0	C 97	R 0	C 0	R 255	C 0	R 252
M 52	G 107	M 56	G 50	M 0	G 242	M 23	G 204
Y 44	B 128	Y 62	B 53	Y 86	B 31	Y 92	B 0
K 0	# 006B80	K 60	# 003235	K 0	# FFF21F	K 0	# FCCC00

<div align="right">① + ② + ③ + ⑤ + ⑦</div>

<div align="center">① + ② + ⑤</div>

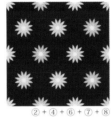

<div align="center">② + ④ + ⑥ + ⑦ + ⑧</div>

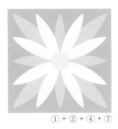

<div align="center">① + ② + ④ + ⑦</div>

2 COLOR

<div align="center">① + ②</div>

<div align="center">① + ④</div>

<div align="center">② + ⑥</div>

3 COLOR

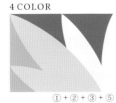

<div align="center">① + ② + ③</div>

<div align="center">① + ④ + ⑧</div>

<div align="center">② + ⑤ + ⑥</div>

4 COLOR

<div align="center">① + ② + ③ + ⑤</div>

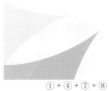

<div align="center">① + ④ + ⑦ + ⑧</div>

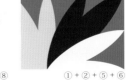

<div align="center">① + ② + ⑤ + ⑥</div>

淺藍

263

深藍

Navy blue

深藍是低彩度的藍色系色彩。
雖然這是本來就是有高貴穩定印象的色彩，
要是與高彩度的「紅色」組合，就能讓整體散發出有力道的華美感。

COLOR PALETTE

①

C	88	R	24
M	73	G	48
Y	25	B	91
K	46	# 18305B	

②

C	81	R	53
M	63	G	81
Y	15	B	135
K	20	# 355187	

③

C	88	R	0
M	73	G	3
Y	25	B	39
K	83	# 000327	

④

C	40	R	95
M	76	G	42
Y	66	B	38
K	57	# 5F2A26	

⑤

C	0	R	231
M	92	G	49
Y	84	B	41
K	0	# E73129	

⑥

C	42	R	150
M	100	G	28
Y	88	B	43
K	13	# 961C2B	

⑦

C	9	R	237
M	0	G	247
Y	2	B	251
K	0	# EDF7FB	

⑧

C	0	R	253
M	15	G	226
Y	30	B	186
K	0	# FDE2BA	

A COLLECTION OF ITEMS FROM
AROUND THE WORLD.
RANGING FROM CASUAL TO FORMAL.

ALTHOUGH IT IS STANDARD,
WE HAVE ITEMS THAT ARE SLIGHTLY DIFFERENT.

PRICE:$114.99

DESCRIPTION

SIZE	MATERIAL	COUNTRY
M	100% COTTON	MADE IN U.S.A.

DO NOT BLEACH | DO NOT TUMBLE DRY
WASH IN LAUNDRYBAG

① + ⑤ + ⑥ + ⑦ + ⑧

① + ⑤ + ⑥

① + ③ + ⑥ + ⑦

② + ③ + ④ + ⑥ + ⑦ + ⑧

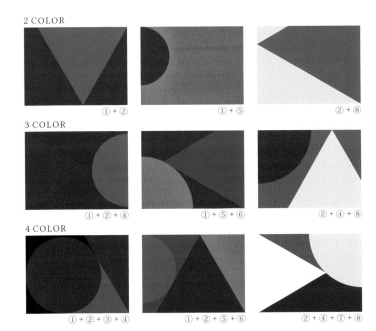

2 COLOR

① + ②

① + ⑤

② + ⑧

3 COLOR

① + ② + ④

① + ⑤ + ⑥

② + ④ + ⑧

4 COLOR

① + ② + ③ + ④

① + ② + ⑤ + ⑥

② + ④ + ⑦ + ⑧

深藍

紫

青紫

薰衣草

純紫

紅紫

青紫

Violet

這是一種將顯眼的藍色加入其中，進而散發酷帥印象的紫色。
青紫與淡色調可以有良好的配合，
跟「粉紅色」、「紅色」等暖色系結合，可讓冷冽感多添幾分和樂。

COLOR PALETTE

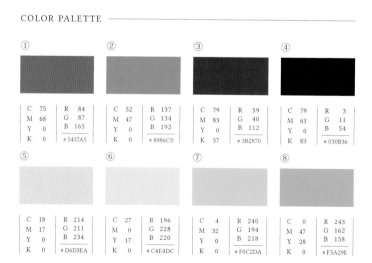

①
C	75	R	84
M	68	G	87
Y	0	B	165
K	0	# 5457A5	

②
C	52	R	137
M	47	G	134
Y	0	B	192
K	0	# 8986C0	

③
C	79	R	59
M	83	G	40
Y	0	B	112
K	37	# 3B2870	

④
C	79	R	3
M	63	G	11
Y	0	B	54
K	83	# 030B36	

⑤
C	18	R	214
M	17	G	211
Y	0	B	234
K	0	# D6D3EA	

⑥
C	27	R	196
M	0	G	228
Y	17	B	220
K	0	# C4E4DC	

⑦
C	4	R	240
M	32	G	194
Y	0	B	218
K	0	# F0C2DA	

⑧
C	0	R	243
M	47	G	162
Y	28	B	158
K	0	# F3A29E	

VIOLET FACTORY

WARNING

SINCE THIS FACTORY
USES DANGEROUS
CHEMICALS, PLEASE
DO NOT ENTER
WITHOUT PERMISSION.

PRODUCTS MANUFACTURED AT THIS FACTORY

RUBBER PRODUCTS (GLOVES, BOOTS, ETC.)	55%
PLASTIC PRODUCTS (TABLEWARE, BUCKETS, ETC.)	32%
METAL PRODUCTS (SCREWS, DRILLS, ETC.)	13%

RECYCLABLE
MATERIAL
IS USED.

NO ENTRY
IS
ALLOWED.

We are making environmentally
friendly products.

① + ③ + ④ + ⑤ + ⑥ + ⑦ + ⑧

① + ⑤ + ⑥ + ⑦ ② + ③ + ④ + ⑥ ① + ② + ④ + ⑤ + ⑦

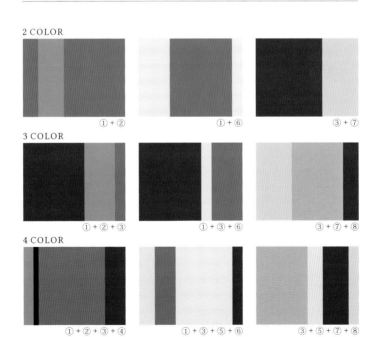

2 COLOR

① + ② ① + ⑥ ③ + ⑦

3 COLOR

① + ② + ③ ① + ③ + ⑥ ③ + ⑦ + ⑧

4 COLOR

① + ② + ③ + ④ ① + ③ + ⑤ + ⑥ ③ + ⑤ + ⑦ + ⑧

青紫

薰衣草

Lavender

這是帶有少許藍色的淺紫色，是散發出溫柔高雅的色彩。
由於這在紫色系當中是高明度、低彩度的溫和色彩，
搭配「米色」、「綠色」等自然色彩後，就能讓整體獲得溫柔感。

COLOR PALETTE

①

C	37	R	167
M	46	G	141
Y	0	B	189
K	5	# A78DBD	

②

C	29	R	189
M	34	G	173
Y	0	B	211
K	0	# BDADD3	

③

C	13	R	226
M	15	G	219
Y	0	B	237
K	0	# E2DBED	

④

C	73	R	95
M	78	G	71
Y	0	B	154
K	0	# 5F479A	

⑤

C	48	R	141
M	0	G	204
Y	39	B	174
K	0	# 8DCCAE	

⑥

C	65	R	84
M	0	G	185
Y	58	B	135
K	0	# 54B987	

⑦

C	0	R	254
M	10	G	235
Y	27	B	196
K	0	# FEEBC4	

⑧

C	16	R	221
M	14	G	215
Y	26	B	193
K	0	# DDD7C1	

① + ② + ③ + ④ + ⑤ + ⑦ + ⑧

① + ③ + ④

② + ④ + ⑥ + ⑦

① + ② + ③ + ④ + ⑤ + ⑦

2 COLOR

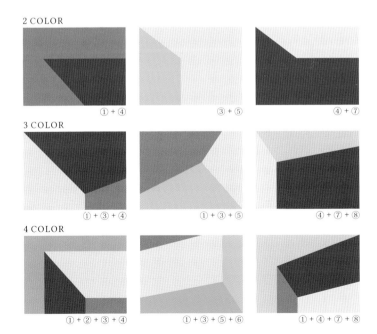

① + ④

③ + ⑤

④ + ⑦

3 COLOR

① + ③ + ④

① + ③ + ⑤

④ + ⑦ + ⑧

4 COLOR

① + ② + ③ + ④

① + ③ + ⑤ + ⑥

① + ④ + ⑦ + ⑧

薫衣草

271

純紫

Purple

紫色可以讓人感受到高貴典雅的氣質,是擁有成熟大人印象的色彩。
雖然必須避免使用高彩度的色彩搭配,
否則會讓整體產生出一股俗氣感,但基本上紫色還是非常搶眼。

COLOR PALETTE

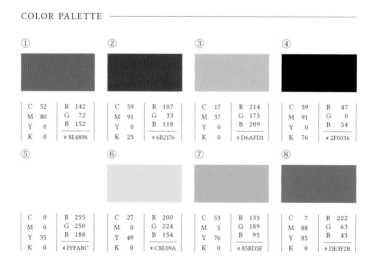

①
C	52	R	142
M	80	G	72
Y	0	B	152
K	0	# 8E4898	

②
C	59	R	107
M	91	G	33
Y	0	B	118
K	25	# 6B2176	

③
C	17	R	214
M	37	G	175
Y	0	B	209
K	0	# D6AFD1	

④
C	59	R	47
M	91	G	0
Y	0	B	54
K	76	# 2F0036	

⑤
C	0	R	255
M	0	G	250
Y	35	B	188
K	0	# FFFABC	

⑥
C	27	R	200
M	0	G	224
Y	49	B	154
K	0	# C8E09A	

⑦
C	53	R	133
M	5	G	189
Y	76	B	95
K	0	# 85BD5F	

⑧
C	7	R	222
M	88	G	63
Y	85	B	43
K	0	# DE3F2B	

PURPLE ROSE BOUQUET

A LOVELY BOUQUET FOR YOUR LOVED ONES

CREATE ORIGINAL BOUQUET | BOUQUET CREATION EXPERIENCE | FLOWER BOX CREATION

① + ② + ③ + ⑤ + ⑥ + ⑦ + ⑧

① + ② + ③ + ⑤ ① + ② + ③ + ④ ② + ⑥ + ⑧

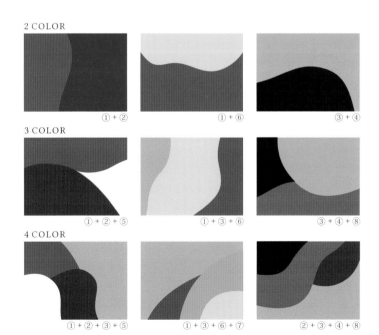

2 COLOR

① + ② ① + ⑥ ③ + ④

3 COLOR

① + ② + ⑤ ① + ③ + ⑥ ③ + ④ + ⑧

4 COLOR

① + ② + ③ + ⑤ ① + ③ + ⑥ + ⑦ ② + ③ + ④ + ⑧

純
紫

紅紫

Amaranth

這是其中帶有紅色的感覺,因此擁有強烈溫暖印象的紫色。
如果和具有冷冽感的「水藍色」組合,
就可以成為擁有強烈反差感的配色

COLOR PALETTE

①		②		③		④	
C 43	R 161	C 33	R 179	C 15	R 217	C 46	R 132
M 100	G 19	M 86	G 64	M 40	G 170	M 86	G 52
Y 27	B 109	Y 23	B 123	Y 6	B 198	Y 44	B 85
K 0	# A1136D	K 0	# B3407B	K 0	# D9AAC6	K 23	# 843455

⑤		⑥		⑦		⑧	
C 10	R 234	C 34	R 177	C 26	R 195	C 43	R 50
M 4	G 240	M 8	G 212	M 58	G 127	M 100	G 0
Y 2	B 247	Y 2	B 238	Y 47	B 117	Y 27	B 25
K 0	# EAF0F7	K 0	# B1D4EE	K 0	# C37F75	K 83	# 320019

Handmade Toy House
—SINCE 2020—

VERY POPULAR

An old-fashioned warm wooden toy

① + ② + ③ + ⑤ + ⑥ + ⑦ + ⑧

① + ③ + ⑦

② + ⑥

④ + ⑤ + ⑥ + ⑧

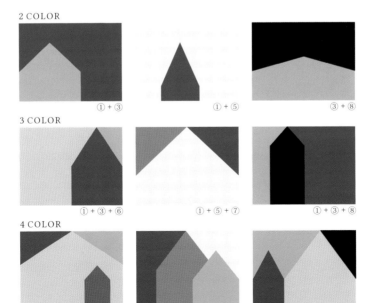

2 COLOR

① + ③

① + ⑤

③ + ⑧

3 COLOR

① + ③ + ⑥

① + ⑤ + ⑦

① + ③ + ⑧

4 COLOR

① + ② + ③ + ⑥

① + ③ + ⑤ + ⑦

① + ③ + ⑥ + ⑧

紅紫

無色系

——

黑
深灰
淺灰
白

黑

Black

這是彩度、明度最低的色彩，但同時也是擁有強大存在感的色彩。
如果想讓構圖散發出成熟的高雅感，黑色就是相當適合的色彩，
而且和「米色」、「褐色」組合後，還能產生出溫暖的印象。

COLOR PALETTE

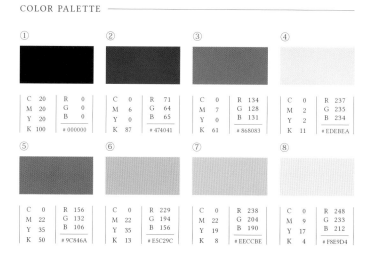

①		
C 20	R 0	
M 20	G 0	
Y 20	B 0	
K 100	# 000000	

②		
C 0	R 71	
M 6	G 64	
Y 0	B 65	
K 87	# 474041	

③		
C 0	R 134	
M 7	G 128	
Y 0	B 131	
K 61	# 868083	

④		
C 0	R 237	
M 2	G 235	
Y 2	B 234	
K 11	# EDEBEA	

⑤		
C 0	R 156	
M 22	G 132	
Y 35	B 106	
K 50	# 9C846A	

⑥		
C 0	R 229	
M 22	G 194	
Y 35	B 156	
K 13	# E5C29C	

⑦		
C 0	R 238	
M 22	G 204	
Y 19	B 190	
K 8	# EECCBE	

⑧		
C 0	R 248	
M 9	G 233	
Y 17	B 212	
K 4	# F8E9D4	

fragrance:

No. 11_Gentle Floral

use situation:

When you want to relax

weight:

114g / 4oz

burn time:

5hrs.

Black Candle Co.

Elegant and gentle scent

Made in Japan

① + ③ + ④ + ⑤ + ⑦

① + ③ + ④ + ⑥

① + ③ + ④ + ⑥ + ⑧

① + ② + ⑦ + ⑧

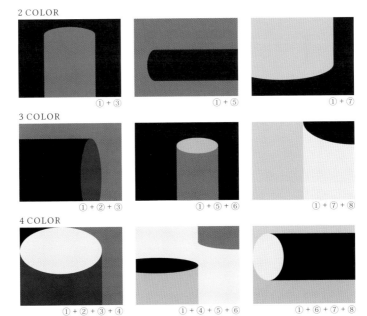

2 COLOR

① + ③

① + ⑤

① + ⑦

3 COLOR

① + ② + ③

① + ⑤ + ⑥

① + ⑦ + ⑧

4 COLOR

① + ② + ③ + ④

① + ④ + ⑤ + ⑥

① + ⑥ + ⑦ + ⑧

黒

279

深灰

Dark gray

這是明度較低的灰色，比黑色多了一點柔和的印象。
在和其他色彩搭配時，如果能仔細挑選低彩度的灰色調色彩，
就能打造出充滿酷帥印象的配色。

COLOR PALETTE

①

C	0	R	94
M	0	G	93
Y	0	B	92
K	78	# 5E5D5C	

②

C	6	R	137
M	0	G	141
Y	0	B	144
K	57	# 898D90	

③

C	21	R	127
M	0	G	142
Y	16	B	136
K	52	# 7F8E88	

④

C	21	R	169
M	0	G	189
Y	11	B	188
K	28	# A9BDBC	

⑤

C	0	R	243
M	0	G	241
Y	9	B	228
K	8	# F3F1E4	

⑥

C	0	R	226
M	12	G	208
Y	21	B	185
K	16	# E2D0B9	

⑦

C	0	R	117
M	42	G	79
Y	22	B	80
K	67	# 754F50	

⑧

C	27	R	162
M	0	G	193
Y	0	B	209
K	24	# A2C1D1	

HANDMADE TABLEWARE

MONO CERAMIC

-MADE IN JAPAN-　　-HIGH QUALITY PRODUCTS-

No. **3** | **PATTERN PLATE**

This is a series of plates where you can enjoy
calm colors and various patterns.
Adds a little gorgeousness while adapting to any table.

CAUTION
NOT OVENABLE

① + ② + ④ + ⑤ + ⑥ + ⑧

① + ④ + ⑤　　　　① + ⑤ + ⑦ + ⑧　　　　① + ③ + ⑥ + ⑧

2 COLOR

① + ②　　　　① + ⑤　　　　① + ⑧

3 COLOR

① + ② + ④　　　　① + ⑤ + ⑥　　　　① + ③ + ⑧

4 COLOR

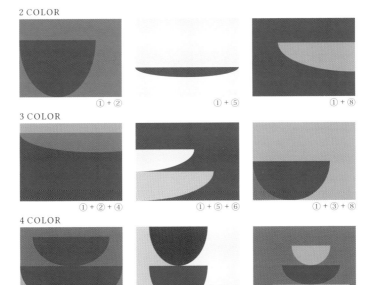

① + ② + ③ + ④　　　　① + ⑤ + ⑥ + ⑦　　　　① + ③ + ⑥ + ⑧

深灰

淺灰

Light gray

這是明亮的灰色，帶有無彩色的感覺外，同時也有輕巧的印象。
與「粉紅色」、「褐色」等溫暖的色彩搭配後，
在壓抑酷帥印象的同時，也能產生出柔和感。

COLOR PALETTE

①

C	3	R	223
M	0	G	226
Y	0	B	228
K	16	# DFE2E4	

②

C	17	R	149
M	7	G	157
Y	5	B	163
K	43	# 959DA3	

③

C	39	R	44
M	9	G	60
Y	0	B	73
K	84	# 2C3C49	

④

C	0	R	252
M	18	G	220
Y	30	B	183
K	0	# FCDCB7	

⑤

C	24	R	140
M	68	G	77
Y	58	B	64
K	41	# 8C4D40	

⑥

C	43	R	67
M	68	G	31
Y	53	B	35
K	73	# 431F23	

⑦

C	4	R	241
M	32	G	192
Y	22	B	184
K	0	# F1C0B8	

⑧

C	3	R	235
M	58	G	137
Y	34	B	137
K	0	# EB8989	

M

SMALL ARTICLE CONTAINER

100% cotton

LIGHT KNITTING

A knit with a soft touch and lightness that is born from soft weaving

Tumble dry with low heat
Keep away from fire
Do not dry clean, Iron low

MADE IN JAPAN
HANDMADE

① + ③ + ④ + ⑤ + ⑥ + ⑦ + ⑧

① + ② + ⑦ ① + ② + ③ ① + ② + ⑤

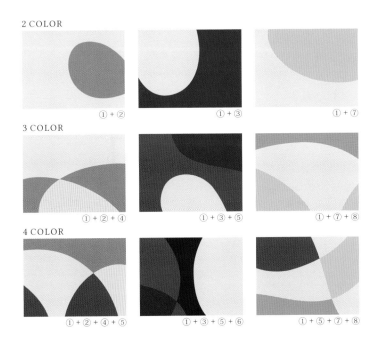

2 COLOR

① + ② ① + ③ ① + ⑦

3 COLOR

① + ② + ④ ① + ③ + ⑤ ① + ⑦ + ⑧

4 COLOR

① + ② + ④ + ⑤ ① + ③ + ⑤ + ⑥ ① + ⑤ + ⑦ + ⑧

淺灰

白

White

白色是明度最高，最有開放感和透明感的色彩。
雖然白色不管和什麼色彩都能搭配，
但和淡色調的色彩搭配時，就能完成更俐落、洗練的配色。

COLOR PALETTE

①
C	0	R	255
M	0	G	255
Y	0	B	255
K	0	# FFFFFF	

②
C	14	R	219
M	3	G	232
Y	0	B	243
K	5	# DBE8F3	

③
C	36	R	155
M	0	G	201
Y	3	B	221
K	14	# 9BC9DD	

④
C	75	R	52
M	38	G	111
Y	30	B	134
K	24	# 346F86	

⑤
C	0	R	246
M	8	G	235
Y	2	B	238
K	5	# F6EBEE	

⑥
C	14	R	221
M	40	G	169
Y	37	B	149
K	0	# DDA995	

⑦
C	64	R	103
M	14	G	167
Y	100	B	48
K	0	# 67A730	

⑧
C	14	R	82
M	40	G	57
Y	37	B	49
K	78	# 523931	

THE CITY OF DAZZLING SUN AND CLEAR SEA

Resort City

PLEASANT CLIMATE & TRADITIONAL CITYSCAPE

FOR
TRAVEL

FOR
LIVE

WELCOME TO OUR CITY!

| BATHING | DELICIOUS SEAFOOD | SUNBATHING | MARINE SPORTS |

① + ② + ③ + ④ + ⑤ + ⑥ + ⑦ + ⑧

① + ② + ③ + ⑤ ① + ② + ⑧ ① + ④ + ⑦

2 COLOR

① + ② ⑤ + ⑦ ② + ④

3 COLOR

① + ② + ⑥ ① + ⑤ + ⑦ ① + ② + ④

4 COLOR

① + ② + ③ + ⑥ ① + ③ + ⑤ + ⑦ ① + ② + ④ + ⑧

白

285

參考文獻

『女性をひきつける配色パターン』iyamadesign　グラフィック社

『季節を感じる配色パターン』iyamadesign　グラフィック社

『和のかわいい配色パターン』iyamadesign　グラフィック社

『ピンクのかわいい配色パターン』iyamadesign 著　グラフィック社

『カラーデザイン公式ガイド［技巧編］色の見え方に基づく配色のコツ』小嶋 真知子　美術出版社

『カラーシステム』小林 重順 著　日本カラーデザイン研究所 編　講談社

『色彩検定 公式テキスト 2級編』　色彩検定協会 監修

『配色入門』　川﨑秀昭　日本色研事業

『PCCS Harmonic Color Charts 201-L』日本色彩研究所 編　日本色研事業

iyamadesign 居山設計

由美術設計師──居山浩二先生所經營的設計事務所。

從負責 masking-tape「mt」的商品、廣告、活動企劃、空間美術設計、顧問，到其他委託的銷售計畫、CI／VI 的研發、產品及書本包裝設計等等，都有廣泛的業務拓展。

曾獲得 D & AD 最高獎、坎城國際廣告創意節金獎、紐約 ADC 金獎、ONE SHOW DESIGN 金獎等多個國內外展覽的榮譽獎項。

配色的設計美學

作　　者	iyamadesign
譯　　者	王榆琮
主　　編	王衣卉
行銷企劃	倪瑞廷
裝幀設計	Anna D.
內文排版	Anna D.

第五編輯部總監	梁芳春
董事長	趙政岷
出版者	時報文化出版企業股份有限公司
	108019 台北市和平西路3段240號

發行專線	（02）2306-6842
讀者服務專線	（02）2304-7103、0800-231-705
讀者服務傳真	（02）2304-6858
郵撥	19344724 時報文化出版公司
信箱	10899 臺北華江橋郵局第99信箱
時報悅讀網	www.readingtimes.com.tw
電子郵件信箱	yoho@readingtimes.com.tw
時報出版愛讀者粉絲團	www.facebook.com/readingtimes.2
法律顧問	理律法律事務所 陳長文律師、李念祖律師
印刷	勁達印刷有限公司
初版一刷	2021年 07 月 30 日
定價	新臺幣 520元

配色的設計美學
iyamadesign著.-- 初版. -- 臺北市：
時報文化出版企業股份有限公司，
2021.07
288面；14.8×21公分
ISBN 978-957-13-9243-1（平裝）

1.色彩學

963　　　　　　　　　　110011580

配色パターン コレクション
©2020 iyamadesign
Originally published in Japan in 2020 by BNN, Inc.
Complex Chinese translation rights arranged through Japan UNI Agency, Inc.
and Keio Cultural Enterprise Co., Ltd., New Taipei City